Art & Design Textbooks For Vocational
And Technical Colleges

高等学校高职高专艺术设计类专业规划教材

书籍装帧

主编 周倩　　副主编 刘娟绫 张鹏

Book Binding

时代出版传媒股份有限公司
安徽美术出版社
全国百佳图书出版单位

高等学校高职高专艺术设计类专业规划教材

指导委员会

主　任　李　雪

副主任　高　武

委　员　（按姓氏笔画顺序排列）

王家祥	江　洁	谷成久	杨文兰
沈宏毅	汪贤武	余敦旺	胡戴新
姬兴华	鹿　琳	程双幸	

组织委员会

主　任　郑　可

副主任　张　波　　高　旗

委　员　（按姓氏笔画顺序排列）

万腾卿	王　军	方从严	何　频
何华明	李新华	邵　杰	吴克强
肖捷先	余成发	杨　帆	杨利民
郑　杰	胡登峰	荆　泳	骆中雄
闻建强	夏守军	袁传刚	黄保健
黄匡宪	程道凤	廖　新	颜德斌
濮　毅			

编写委员会

主　任　武忠平　　巫　俊

副主任　孙志宜　　庄　威

委　员　（按姓氏笔画顺序排列）

丁利敬	马幼梅	于　娜	毛孙山
王　亮	王茵雪	王海峰	王维华
王　燕	文　闻	冯念军	刘国宏
刘　牧	刘咏松	刘姝珍	刘娟绫
刘淮兵	刘哲军	吕　锐	任远峰
江敏丽	孙晓玲	孙启新	许存福
许雁翎	朱欢瑶	陈海玲	邱德昌
汪和平	苏传敏	李华旭	吴　为
吴道义	严　燕	张　勤	张　鹏
林荣妍	周　倩	顾玉红	荆　明
陶玲凤	夏晓燕	殷　实	董　苏
韩岩岩	蒋红雨	彭庆云	疏　梅
谭小飞	潘鸿飞	霍　甜	

图书在版编目（CIP）数据

书籍装帧 / 周倩主编. — 合肥：安徽美术出版社，
2011.3

高等学校高职高专艺术设计类专业规划教材

ISBN 978-7-5398-2689-9

Ⅰ. ①书… Ⅱ. ①周… Ⅲ. ①书籍装帧－高等学校：技术学校－教材 Ⅳ. ① TS881

中国版本图书馆CIP数据核字（2011）第018196号

高等学校高职高专艺术设计类专业规划教材

书籍装帧

主编：周倩　　副主编：刘娟绫　张鹏

出版人：郑　可　　选题策划：武忠平

责任编辑：赵启芳　　责任校对：司开江

封面设计：秦　超　　版式设计：徐　伟

出版发行：时代出版传媒股份有限公司

　　　　　安徽美术出版社（http://www.ahmscbs.com）

地　　址：合肥市政务文化新区翡翠路1118号出版传
　　　　　媒广场14F　　邮编：230071

营 销 部：0551-3533604（省内）
　　　　　0551-3533607（省外）

印　　制：安徽联众印刷有限公司

开　　本：889mm×1194mm　1/16　印 张：5.5

版　　次：2011年6月第1版
　　　　　2011年6月第1次印刷

书　　号：978-7-5398-2689-9

定　　价：39.00元

序 言

　　高职高专教育是我国高等教育的重要组成部分，其根本任务是培养适应经济社会发展需要的，德、智、体、美全面发展的高等技术应用型专门人才。当前，经济社会的发展既给高职高专教育带来了难得的发展机遇，同时也对高职高专院校的人才培养工作提出了新的、更高的要求。

　　艺术设计是高职高专教育中一个重要的专业门类，在高职高专院校中开设得较为普遍。据统计：全国1200余所高职高专院校中，开设艺术设计类专业的就有700余所；我省60余所高职高专院校中，开设艺术设计类专业的也有30余所。这些院校通过多年的不懈努力，为社会培养了大批艺术设计方面的专业人才，为经济社会的发展做出了重要贡献。但是，随着经济社会的不断发展及其对应用型人才要求的不断提高，高职高专艺术设计类专业针对性不强、特色不鲜明、知识更新缓慢、实训环节薄弱等一系列的问题凸显出来。课程改革和教学内容体系改革成为当前高职高专艺术设计类专业教学改革的重点。

　　教材建设作为整个高职高专教育教学工作的重要组成部分，不仅是艺术设计类专业教育的关键环节，同时也会对艺术设计类专业课程和教学内容体系改革起到积极的推进作用。艺术设计类专业的教材建设同样也要紧紧围绕高职高专教育培养高等技术应用型专门人才的核心任务开展工作。基础课教材建设要以应用为目的，以必需、够用为度，以讲清概念、强化应用为重点，专业课教材建设要突出教学的针对性和实用性。此外，除了要注重内容和体系的改革之外，艺术设计类专业的教材建设同时还要注重方法和手段的改革，以跟上经济社会发展的实际需求。

在安徽省示范院校合作委员会（简称"A联盟"）的悉心指导和帮助下，安徽美术出版社根据教育部《关于加强高职高专教育教材建设的若干意见》以及《关于全面提高高等职业教育教学质量的若干意见》的精神和要求，组织全省30余所高职高专院校共同编写了这套高等学校高职高专艺术设计类专业规划教材。参与教材编写的都是高职高专院校的一线骨干教师，他们教学经验丰富，应用能力突出，所编教材既符合教育部对于高职高专教育教材建设的基本要求，同时又考虑到我省高职高专教育的实际情况，既体现了艺术设计类专业应用型人才培养的特点，也明确了艺术设计类课程和教学内容体系改革的方向。相信教材的推出一定会受到高职高专院校师生们的广泛欢迎。

当然，教材建设不可能是一蹴而就的事情，就我省高职高专艺术设计类专业的教材建设来讲，这也仅仅是一个开始。随着全国高职高专教育的蓬勃发展，随着我省职业教育大省建设规划的稳步推进，我们的教材建设工作也必将与时俱进，不断完善。

期待着这套艺术设计类专业规划教材能够发挥其应有的作用，也期待着我们的高职高专教育能够早日迎来更加光辉灿烂的明天。

高等学校高职高专

艺术设计类专业规划教材编委会

目 录 CONTENTS

概 述

一、书 籍

　　书籍的功能是传递文化、记录事物、传播知识、介绍经验、阐述思想、宣传主张。书籍是经过编制或创作，用文字写、刻、印在一定材料上的著作物，是表达思想、传播知识，交流经验的工具。随着现代科学技术的发展，书籍在形式上更丰富，内容上更广泛，除纸质的书籍之外还有用胶质、磁性、光学或其他材料制作的缩微版、录音版、录像版、多媒体版等多种表现形态。

二、书籍设计

　　书籍设计是指书籍的计划、设计、形成的整体设计过程。

　　其中书籍设计的计划指的是在书籍设计前所做的准备工作。它包括阅读书稿、了解目标受众、深入市场、体会发展趋势、查阅资料、激发创作灵感、充分沟通、促成设计成功等。

　　书籍的整体设计是对图文的艺术性、工艺性设计以及材料的设计，包括书籍内部版式设计和书籍的外部装帧设计。书籍内部版式设计包括字级和字体的选择、版

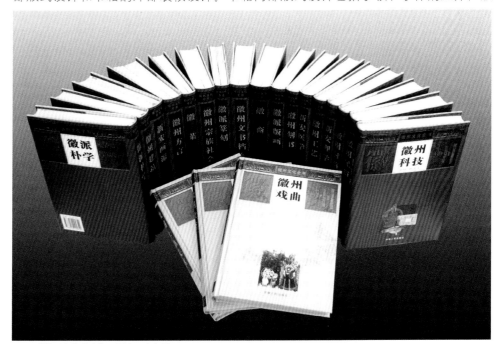

图1　《徽州文化全书》　设计：武忠平

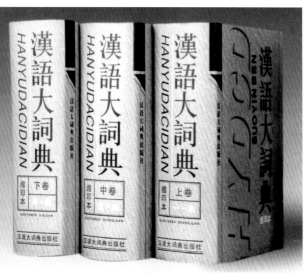

图2 《英汉大词典》

心的确定、图文的编排等；书籍外观设计是指图书形态设计、图书美术设计、图书装帧制作工艺设计等。(图1)

书籍设计的形成过程是书籍从原稿到成书的过程，也就是从材料的选择到印刷再到装订成书的过程。

现代书籍设计是一门艺术，是通过特有的结构、形态、图像、文字、色彩向读者传递书籍的知识信息。书籍的设计艺术正是体现了现代意识下书籍装帧的新概念，符合时代追求创新的特性。一部好的书籍装帧设计作品要具有全方位的美感。

三、书籍设计的原则

1.形式与内容

书籍的内容和书籍形式是承接关系。有了实在的内容，才有必要的形式将内容表达出来。没有内容的形式是空洞无意义的，没有形式的内容，无法很好地把书籍"推销"出去。(图2)

2.共性与个性

共性是从个性中归纳出来的，个性与共性的关系就是相对和绝对、具体和抽象、局部和整体的关系。书籍设计要适应人们的审美水平，满足人们的审美需求，体现书籍的功能与艺术，具有时代特色，这是书籍设计的"共性"。如果书籍设计只关注"共性"，那书籍将是千篇一律、单调无味的。因而，书籍设计需在共性的基础上寻求每一本书的"个性"。如，在设计儿童书籍时应注意到读者对象的特性，而不能像设计成人书籍一样对待。

总之，书籍设计缺乏个性，充其量只能算作泛泛之作；失去了共性的书籍设计，其个性化的设计便成了"空中楼阁"。

3.材料与工艺

吕敬人先生曾说："书籍是用来阅读的。除了一些需要保存的重要古籍文献，或作为重大国家项目或国事活动礼品之用的书籍需要运用高规格的设计，一般的读物应该以方便阅读，有利于读者购买为原则。"精美、昂贵的材料并不适用所有的书籍。书籍内容与性质决定了它应该采用什么样的材料和印刷工艺。

第一章 书籍设计基础

■ 训练内容：书籍的结构和形态设计。

■ 训练目的：运用书籍设计的基础知识，对书籍进行结构和形态的设计。

■ 训练要求：研究书籍的基本结构和基本形态，再对其进行创新设计。

第一节 书籍的结构设计

书籍整体设计是靠对书籍的各个结构部件的设计来完成的。了解书籍各结构的名称以及它们在书籍中的特性和表现特征，这是营造书籍气氛的基本语言。掌握它们之间相得益彰的关系，才能和谐组织，有章法地、创造性地设计书籍。（图1-1）

一、书籍的结构

1.书芯

书芯又称书身，是书籍的主要组成部分，包括辅文和正文两个部分。它是经过折叠、配好页的书帖装订后的书册。

2.封面

封面也称书皮，是书刊的表层部分，它包在书芯和书名页外面，具有装饰和保护书页的作用。封面一般可分为面封（也称为"前封面"）、封二（也称为"里封"，即面封的背面）、封底（也称"底封面"）、封三（也称"底封里"，即底封的背面）和书脊（也称"脊封"，位面封与底封交界处，背面在书芯订口处与之黏合）五个部分。软质纸制作的封面还可带有前后勒口。

封面除了起保护书芯和书名页等作

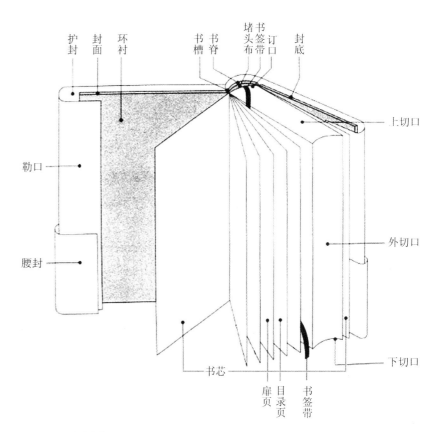

图1-1 书籍的结构

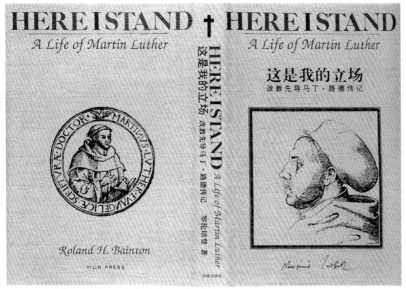

图1-2 书脊的表现 《这是我的立场》 设计:卢浩

用外,还可标示图书的种种属性:

(1) 面封必须印书名(有副书名的一般同时印上)、作者名(以及译者)和出版者名,多卷书要印卷次。

(2) 书脊的宽度大于或等于5毫米,均应印上相应内容。一般图书印上主书名和出版者名,如有空可印上作者名,多卷图书还应印上分卷号。(图1-2)

(3) 图书的封二和封三一般为空白面,但也可根据整体设计风格的需要,设计一些文字和图案。

(4) 勒口又叫折口、飘口,是指平装书的封面、封底或精装书的护封外切口一边多留出10毫米以上的纸张向里折叠的部分。勒口上有时印有内容提要、作者简介、故事梗概、图书宣传文字等。(图1-3)

3.主书名页

图书的书名页是图书正文之前载有完整书名信息的书面,包括主书名页和附书名页。主书名页是任何图书必须具备的结构部件,附书名页则是可选用的结构部件。主书名页包括扉页和版本记录页。

图1-3 平装书的前后勒口

（1）扉页又称"内封"，位于主书名的正面（即单页码），它提供有关图书的书名、作者、出版者的信息。

（2）版本记录页习称"版权页"，位于主书名的背面（即双页码）。它提供版权说明、图书在编目数据、版本记录等。

4. 护封

护封亦称为包封、护书纸，是包在书籍外面的另一个封面纸，有保护封面和装饰的作用。护封的组成部分从它的折痕来分有前封、书脊、后封、前勒口、后勒口。（图1-4）

5. 腰封

腰封也称"书腰纸"，是图书的可选部件之一，是包裹在图书封面中部的一条纸带。腰封的高度一般相当于图书高度的三分之一，宽度则必须要能包裹封面的面封、书脊和底封，而且两边还各有一个勒口。腰封上可印与该图书相关的宣传、推介性文字。腰封主要作用是装饰封面或补充封面的表现不足，一般用牢度较强的纸张制作，多用于精装书籍。（图1-5）

6. 函套

函套分"书函"与"书套"两种。

书函是我国传统图书护装物，用厚纸板作里层，外裱织物。有四合套和六合套两种，盖面边缘带有两枚硬质插签，可插左侧面的两个锁口，起着美观与保护书籍的作用。

书套是一侧开口的硬质纸盒，规格略大于需要放置的图书即可。（图1-6）

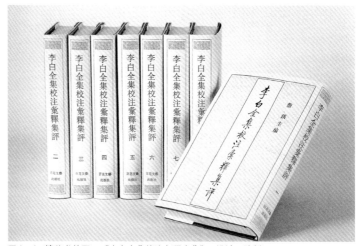

图1-4 精装书的飘口《李白全集校注备释全集》 设计：陈新

图1-5 书籍的腰封

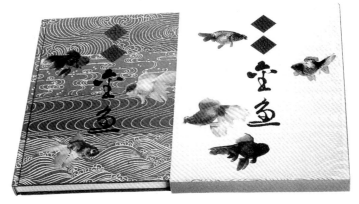

图1-6 有书套的书 《中国金鱼》 设计：靳埭强

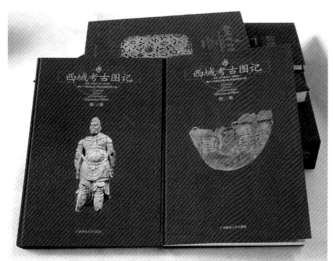

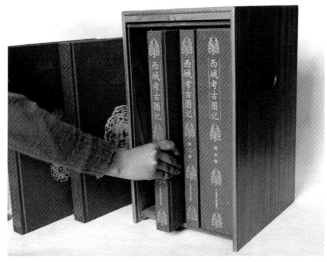

图1-7　吕敬人先生设计的《西域考古图记》，封面用残缺的文物图像磨切嵌贴，并压烫斯坦因探险西域的地形线路图。

图1-8　《西域考古图记》函套本加附敦煌曼荼罗阳刻木雕板。木匣本则用西方文具柜卷帘形式，门帘雕曼荼罗图像，整个形态富有浓厚的艺术情趣，有力地激起人们对西域文明的神往和关注。

二、书籍的结构设计

　　书籍是由各种样式的结构部件组成的，在对书籍的结构设计时应该考虑到书籍的性质、类别、篇幅、用途、读者对象、加工工艺、材料等因素。如，一些价值高、具有特殊意义的书，可以选用函套来体现高贵典雅的神韵，强化其纪念意义，起到更好的保护作用。如环衬多用于精装书，平装书一般不选用。每一个结构要素既是可以精心设计的精致细节，又是书籍整体的一部分。它们既有各自的功能性，又具有别具匠心的装饰性，因此是书籍设计的重要部分。(图1-7、图1-8)

第二节　书籍的形态设计

　　书籍的形态反映一定社会、一定时期的生活状况和意识形态，随着时代的发展而发展。"书籍的形态，形，即指形式，态，即是神态，书籍的外形美和内在美的珠联璧合，才能产生形神兼备的艺术魅力。"在不同的历史时期中，书籍具有不同的特定的装帧形态。

一、书籍形态的演变

中国在书籍形态方面的设计与制作有着很辉煌的历史。而且，在某种意义上，它们也是中华文明的一个象征。在漫长的数千年历史进程中，书籍的形态有着很奇妙的演变，所用的材料因各个历史时期装帧方法的不同而各具特色。

1. 简牍装

中国目前出现最早的文字承载物有绳木、竹、陶、甲骨、兽骨、青铜、玉石等材料，而书籍正规形式普遍认为是从简牍开始的。竹片做成的书，称为"简策"，木片做成的书，称为"版牍"，因此统称为"简牍"。（图1—9）

2. 卷轴装

卷轴装是由卷、轴、褾、带四个主要部分组成。卷轴的装帧形式，始于周朝，盛于隋唐，一直沿用至今。现在的许多卷轴式的书画装裱和古代的卷轴装书一脉相承。（图1—10）

3. 经折装

经折装亦称折子装，经折装是将一幅长条书页，按一定的宽度左右连续折叠成长方形的一叠，再在前后各粘一张较厚的纸作为护封，也叫做书衣、封面。这种形式始于唐朝末年，经折装完全改变了卷轴装翻阅的方式，这样的方式更有利于书册的存放和收藏。它的出现标志着中国的书籍装帧完成了从卷轴装向册页装的转变。（图1—11）

4. 包背装

包背装始于南宋，盛行于明代，是将有字的书页正折，版心朝外，以折叠的中线作为书口，背面相对折叠。为防止书背胶粘不牢固，采用了纸捻装订的技术，即以长条的韧纸捻成纸捻，在书背处以捻穿订，这样就减少了表面粘胶的麻烦。最后，以一整张纸绕书背粘住，作为书籍的封面和封底。（图1—12）

5. 线装

明代中叶出现的线装形式逐渐取代了包背装，因为纸捻在

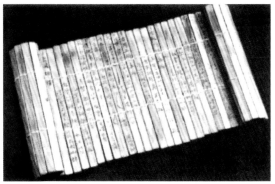

图1—9　"简策"是由带有孔眼、写或刻有文字的一根根长条形竹（或木）片，用绳连接起来，形成一篇著作的竹木书籍。

图1—10　卷轴装书《金刚经》

图1—11　经折装

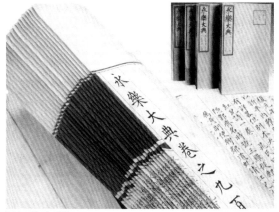

图1—12　包背装

图1-13　线装

图1-14　平装书

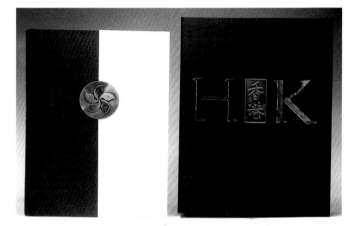

图1-15　精装书　《香港》　设计：宁成春

图1-16　电子书　《学与玩》教育软件　设计：MOD工作室

多次翻阅后易断，而装订成的书籍不易散落。线装和包背装工艺差别不大。线装的封面、封底不再用一整张纸绕背胶粘，而是上下各置一张散页，然后用刀将上下及书背切齐，再在书脊处打眼用线串牢。常见的装订法有四孔订法，也有六孔、八孔订法。线装书的出现标志着我国古代书籍装帧发展成熟。（图1-13）

　　6.平装、精装和电子书

　　公元18世纪以后，我国开始普遍使用平装图书，它总结了包背装和线装的优点。精装书是一种精致的图书形态，其装潢考究，护封坚固，起保护内页的作用。随着计算机的出现，电子书开始崛起。

　　电子书是利用计算机技术将一定的文字、图片、声音、影像等信息，通过数码方式记录在以光、电磁为介质的设备中，借助于特定的设备来读取、复制、传输。（图1-14至图1-16）

二、现代书籍形态设计

近年来，随着印刷技术，特别是印后装订和加工技术的进步，书籍设计行业发生很大的变化。在书籍设计师们的精心设计和规划下，在他们不断创新中，书籍形态逐渐出现了多元化。书籍形态的造型与神态的珠联璧合，才能使书籍产生形神兼备的艺术面貌。书籍设计是将书中繁杂的信息，进行逻辑化、秩序化、趣味化的重新排列与创造，使读者能有效、快捷地把握书籍的主旨，完成信息明

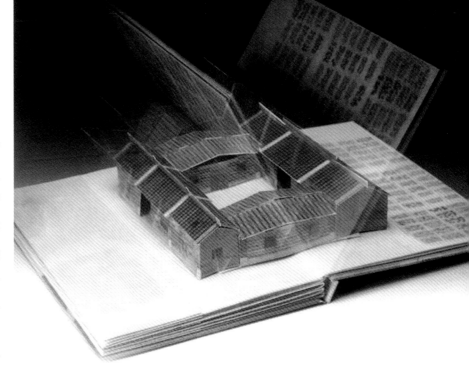

图1-17 现代的书籍形态

晰并准确的传递，同时赋予文字图像等视觉元素富有情感和精神内涵的表现形式，在形状、大小、比例、色彩等到方面展现它们独具个性的视觉化形式，体现出书籍内容的层次，以富有表现力的形象感动读者。（图1-17至图1-20）

图1-18 现代的书籍形态

图1-19 现代的书籍形态

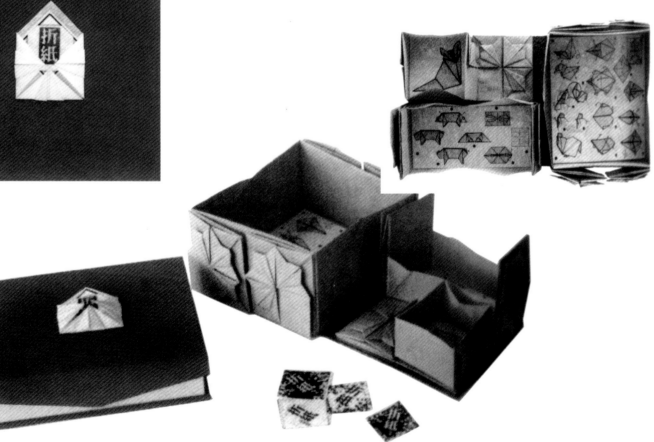

图1-20 现代的书籍形态 《折纸》 设计：牧靖

1. 造型设计与书籍形态

　　书籍的造型设计主要是指书籍的开本设计。开本是书刊幅面的规格大小，通常把一张按国家标准分切好的平板原纸称为全开纸。把一张全开纸裁切成面积相等的若干小张称之为多少开数；将它们装订成册，则称为多少开本。不同的开本只是长与宽的尺寸

图1-21　折叠造型的书籍形态

变化，属于二维空间的范畴，而造型则属于三维空间的范畴。因此，开本造型是指塑造特定开本的立体书籍形态。开本的造型主要以折叠、挖切和利用图形外形三种方法完成。

　　折页是将大张的印刷成品折成统一开本的书帖以便装订，书籍一旦成型，就不可能再恢复原样。而折叠造型则是一种可收放的书页形态，既可以折成与整体书籍开本一致的大小比例，也可以展开成为另一种开本形状。折叠造型的目的不仅是为了增加书籍的艺术个性与阅读情趣，在很多情况下也是书籍功能上的一种需求。如在单张书页中无法完整表现的地图、图表、画卷等，都可以通过折叠造型的方法完美展现。(图1-21)

　　纸张是平面的，只有通过堆叠挖切才能变成立体的。巧妙地利用纸张的这一特性，可以给原本平淡无奇的书带来一些新奇的效果。对书籍封面开窗挖孔来产生空间层次感已经是很常见的手法了。挖切能使单一的平面上又生出了一个层次。(图1-22、图1-23)

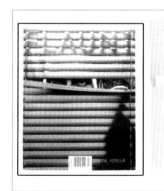

图1-22　利用挖切手法设计书籍形态

　　《招摇》杂志的独特挖切封面后面隐藏着名人的照片。演员克里斯蒂安·贝尔透过半关闭、凸起的百叶窗，悄悄地凝视着读者。

图1-23　利用挖切手法设计书籍形态

图1-24 利用挖切手法设计书籍形态

图1-25 这是一本利用图形外形设计的儿童书籍，图书形态很吸引读者。

　　书籍设计中的利用图形外形是指在设计书籍开本时不是局限长宽比的造型，而是利用书籍图形外形中的某些边缘线来做书籍开本，从而塑造独特的书籍形态。（图1-24 至图1-26）

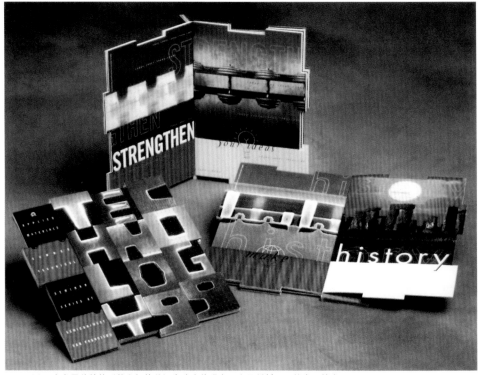

图1-26　本书用独特的形状和铆接装订方式来体现电子应用材料公司的专业技术。

2.装订形式与书籍形态

从中国古代书籍形态的演变过程中可以看出书籍的装订形式在书籍的装帧形态中起着至关重要的作用。装订方式的改变直接影响书籍的形态。(图1-27至图1-30)

3.材料与书籍形态

如今书籍设计越来越重视对材料的运用，并把材料设计作为书籍装帧艺术的重要内容，将材料自身的魅力融于书籍形态之中。(图1-31)

作　　业：书籍的结构和形态设计。

作业要求：通过此阶段的训练，学会理解书籍的基础知识。

作业提示：根据书籍的性质和内容，合理安排和设计书籍的结构与形态。

1.调查市场上各种书籍的结构。

2.分析书籍形态。

3.根据书籍内容和性质合理安排书籍的结构。

4.设计书籍形态。

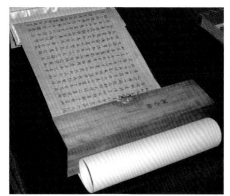

图1-27 装订形式对书籍形态的影响

图1-28 装订形式对书籍形态的影响

图1-28 装订形式对书籍的形态的影响

图1-30 装订形式对书籍的形态的影响

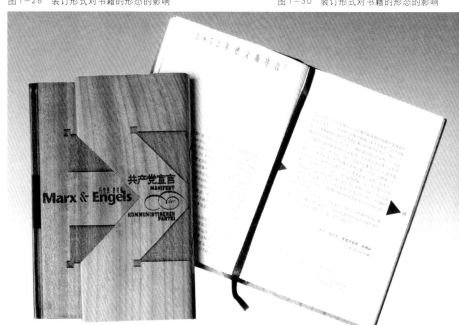

图1-31 采用木制雕刻工艺制作的封面 《共产党宣言》 设计：吴勇

第二章 书籍的内部设计

■ 训练内容：书籍的内部设计。

■ 训练目的：了解书籍的内部设计概念；掌握书籍内部构造以及表现方式。

■ 训练要求：针对不同的书籍进行不同的内文设计。

第一节 正文设计

一、正文的版式设计

在书籍装帧设计中，正文的设计是书籍设计重要的内容之一，正文版式设计的好坏，直接影响着读者的阅读感受。

书籍的正文又称为内文，是指一本书所传达的全部信息，包括序言、前言、目录、正文、图表以及附录和后记等。

内文版式设计是指书籍排版的格式，包括字体和字号的选择、版心的确定、文字的排式、页眉、页码以及图文在版面上的编排等。

版式设计的要素包括版心、周空、印刷字规格、版面字数、排式和图表位置。

1.版心是版面所能容纳文字图表的部位（一般不包括页眉、页码，中缝），由文字、图表和间空构成。版心面积的大小和在版面的位置，对于版式的美观、读者的阅读感受和纸张的合理运用都有影响。版心的高度和宽度对版面的字数也有制约。

2.周空是指版心四周空白处。版心上面的白边称为"天头"，版心下面的白边称为"地脚"，靠近书口的外白边为"翻口"，靠近装订口的内白边为"订口"。周空是为了让读者在阅读时眼睛不受四周不利环境的干扰，不同尺寸的周空带给人不同的感觉。

由于版式设计贯穿着整个书籍的内文部分，体现在每一页的版面形式上，可以说版式和版

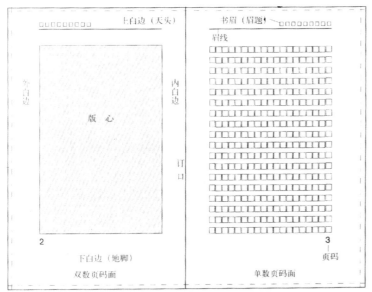

图2-1 现代书籍版面的基本形式

图 2-2 《2006 靳埭强设计奖获奖作品集》版式设计

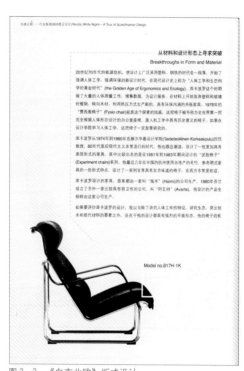

图 2-3 《白夜北欧》版式设计

面的关系是一个整体和局部的关系。(图 2-1)

　　根据不同书籍的内容，版式的风格也有所不同，因此版面的形式也不同。文艺类书籍的涵盖面十分广泛，包括小说、诗歌、文学、散文等等文化味较浓的书籍，版面大多以文为主，加入少许的图形烘托书籍的内涵，活跃版面的气氛，这类书籍版面的最大特点就是稳重、大方。政治、经济、社会、科技以及教科类书籍，由于

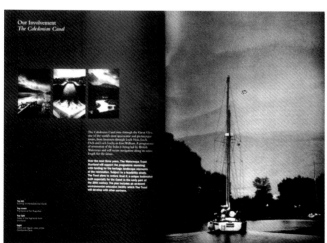

图 2-4 《相信水路》版式设计

图 2-5 某画册的版式

书籍的性质决定了书籍主要以文字内容为主，图形只是起到辅助说明的作用。版式设计应避免过于夸张或花哨，影响读者阅读兴趣。少儿类书籍的服务对象是儿童，由于儿童对万事万物充满着好奇，对色彩鲜艳的事物尤为感兴趣，因而儿童书籍的版式设计力求图文并茂，色彩鲜明，充满着"童趣"。画册类的版式设计追求个性化的表达，以图为主，文字为辅，版面本身常常具有很强的艺术性。而对于一般通俗读物的版式设计可以随意一些，书籍的文图设计以带给读者轻松的心情为宜。(图2-2至图2-11)

图2-6　《产品的故事》内页版式设计

图2-7　《产品的故事》内页版式设计

图2-8 设计师戴维.卡森为音乐杂志设计的版面设计

图2-9 第二届世界军事运动会图像标准手册内页版式 设计：STUDIO INTERNATIONAL

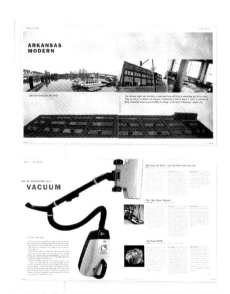

图2-10 居住杂志内页版式 设计：SHAWN HAZEN

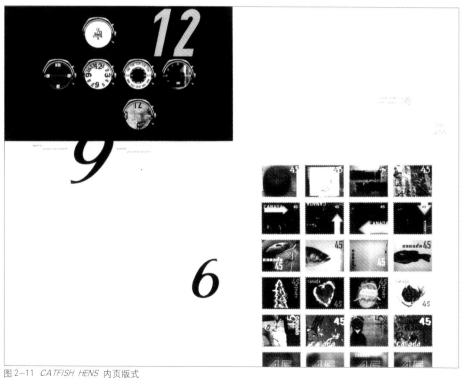

图2-11 *CATFISH HENS* 内页版式

二、图形与现代版式设计

版式设计的统一性体现在功能性与艺术性的统一、形式与内容的统一。如果只注重内容而忽略形式则会使版式的表现形式单一、缺乏趣味。根据设计心理学对视知觉的分析结果得知，从外界接受的信息中，80%到90%是通过视觉获得的。图形在版面中不同的位置可以产生不同的视觉效果。如何安排图形才能达到理想的视觉效果呢？图形的多少，所占的面积以及图形在版面中的位置都会影响到版式设计，我们需要对影响版面中图形元素的各个因素加以分析。当然，图形的数量、组合方式也对版面设计产生着影响，这里主要关注概念上的图形位置、面积、方向。所谓概念上的图形位置、面积、方向既包括单一的图形也包括一定数量的图形或者是各图形的组合。因此，可以把影响版面中图形语言的主要因素分为以下三种，分别是：图形所在版面的位置，图形所占版面的面积，图形在版面中的方向。

1. 图形所在版面的位置

图形在版面中所在的位置直接影响版面的形式和布局。从视觉形式的角度考虑图形位置对人视觉的影响，可用"井"字划分画面，即在一幅横条或竖条的画面里，将其分割为九个区，在"井"字划分的画面中有四个交叉口，这四个交叉点位置是人的视线最容易注意到的，而远离交点的位置则是视觉效果较弱的区域。这个方法可准确地了解图形的位置对人视觉产生的影响，对版面设计有一定的指导作用。例如将图形置于版面的中心，会将读者的视觉中心集中强化；将图形置于版面的下方则会产生稳固的视觉效

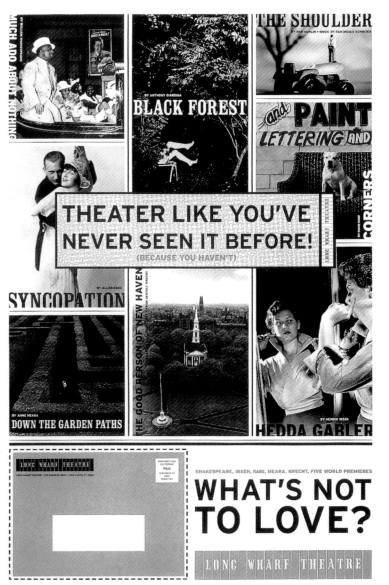

图2-12 《LONG Wharf 剧院》招贴设计 通过合理分割和双色图像的灵活运用，在同一个画面内展现8种不同的设计元素 设计：Simon Schmidt

应。从中可以看出图形位置的不同，产生的视觉效应也不同。总之，在设计版面时，图形的安排应根据书籍的内容和设计风格而定。（图2-12）

2.图形所占版面的面积

图形所占版面的面积也直接影响版面的视觉效果。根据平面构成原理，点、线、面在平面表现中产生的视觉印象是不同的。把图形所在的面积和点、线、面的表现形式联系起来，就能很清晰地比较出图形所占版面的面积产生的视觉效果。点具有表明位置的特点，视觉效果强劲而有力量，当诸多点产生联系后形成线，由于线的方向性可以产生各种不同的视觉感觉。同时点、线、面具有相对性，如果点的面积比较大，我们也可以看作是一个面，或很粗的线也可看成面。从点、线、面之间的关系中可以得出书籍装帧中的图形所占面积对版面的影响。（图2-13至图2-15）

3.图形在版面中的方向

图形在版面中的方向性对版面效果也有重要的影响。图形所具有的方向性即形成视觉的流程，根据读者视觉流动的习惯，视线从近到远、从大到小，如在两个点状的图形之间的视觉流动，通常从大点到小点，同时点的大小之间具有隐性线的牵引，有强烈的方向感。点的变化形成视觉的动势，突破版面的单一，使版面的图形富有层次，增强阅读的趣味感。同样，面也可以通过形状分割平面空间，互相烘托，给人留下深刻、强烈的印象。（图2-16至图2-18）

图2-13　《色彩解说》内页版式　设计：JOHN FOSTER

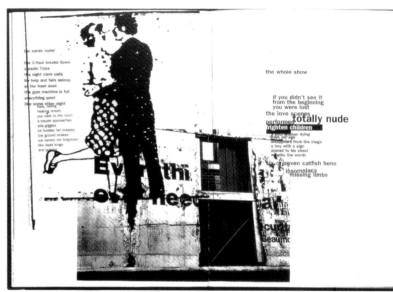

图2-14　采用跨页的书籍排版方式，形成了丰富的视觉效果。

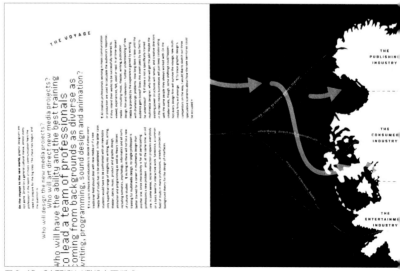

图2-15　*CATFISH HENS*内页版式

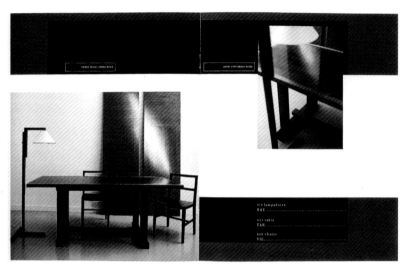

图2-16 《冷漠的天空》的内页版式

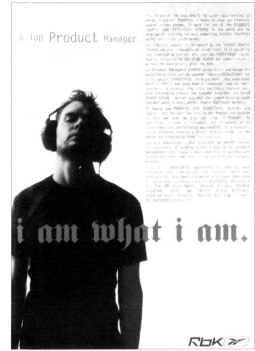

图2-17 某音乐杂志的内页版式

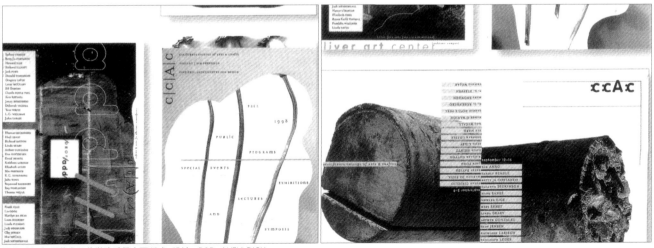

图2-18 加州艺术工艺学院手册内页版式 设计: BOB AUFULDISH.

第二节 扉页设计

扉页是书籍的重要组成部分，是书翻开后的第一页，位于正文之前，印有书名、出版者名、作者名的单张页，也称为书名页，是书籍装帧的必选部件，因而是书籍内部设计的重点。扉页的设计风格能体现出书籍的精神内涵。

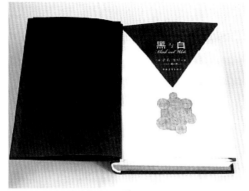

图2-19　《黑与白》扉页设计

从书籍整体设计的角度考虑，扉页所处的位置具有承上启下的作用，它可以引导读者继续进行阅读，与封面强烈的视觉效应形成对比，使书籍的整体富有节奏感。可以说扉页是书籍封面的"简写"，常常与封面的设计风格相一致。基于以上因素，扉页应采用简洁的设计风格，不宜复杂，大多数书籍的扉页采用文字元素进行平面构成，图形的运用只起着装饰点缀的作用。(图2-19、图2-20)

图2-20　《国泰书画集》封面与扉页设计

第三节 版权页设计

广义的扉页概念中，版权页也是属于扉页的设计范畴，然而今天的书籍设计形式多样性促使版权页改变了以往的表现形式，成为书籍设计中独立的一个部分。

版权页的内容包括了书籍的详细的数据，例如图书在版编目（CIP）数据、著录数据、检索数据、版本记录、出版者、印刷发行记录，以及开本、印张、印数、版次、书号、定价等内容。

尽管版权页记录的文字数据内容比较多，版权页的设计往往还是容易被忽略，有的甚至毫无设计可言，仅仅把文字排列上去，影响了书籍整体的美感。版权页常常放在扉页的背面或者是后记的后面，根据书籍的整体形式的需要确定版权页的位置。版权页的设计无须十分复杂，但依然要符合书籍的整体风格。与此同时，由于它的内容的特殊性，往往采用直接运用与内涵相统一的图形语言，简洁明了地展现，无须过多修饰。(图2-21、图2-22)

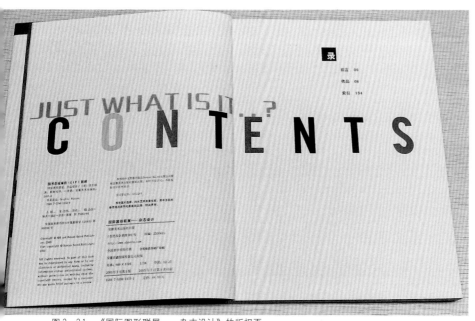

图2-21　《国际图形联展——杂志设计》的版权页

图2-22　《创新页面设计》的版权页

第四节 其他辅文设计

一、环衬设计

书籍的"连环衬页"简称环衬，是书籍的整体设计中可选的组成部分，通常在精装或软精装书中会选用环衬。在封面与书芯之间，位于扉页的前面，有一张对折双连页的两页纸连接封面与书芯作为衬页，人们称之为"环衬"。环衬有前环衬和后环衬两种形式，在扉页之前，与封面相连的称为前环衬；放在书芯的后面与封底相连的则是后环衬。在精装书中通常采用前后环衬，因为这个部分的制作工艺使书籍展开的时候不容易起皱，同时也使封面和内文保持整齐，也是精装书比较容易出彩、吸引读者眼球的部分。现在有些平装书也会采用前后环衬的装订方式。

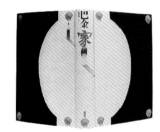

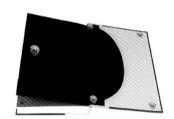

图2-23 《家》的环衬 设计：靳埭强

书籍是一件艺术品，需要考虑到每个细节，在变化中求统一，这样才会使书籍的整体具有节奏感与韵律感。环衬设计中的图形语言是会随着书籍设计风格的不同而不同。在环衬中大面积地采用影像元素比较少，由于影像元素具有较强的视觉冲击力，容易与书籍封面的视觉效果相冲突，毕竟环衬是封面的陪衬，在视觉上应当弱化；但是影像元素作为版面构成点元素在环衬设计中的穿插，则体现出三维的空间感、纵深感，打破了二维平面形式的单一。正如图2-23，《家》这本书具有极浓文化味，采用了影像元素，设计并不是大面积使用影像元素，而是将其转化为点元素，有序地安排在环衬上，使环衬的版面形成视觉的张力。精美的环衬再次引起视觉的兴奋，激发读者迫切的阅读心理。

环衬的美不是孤立的，它存在于书籍整体中，需要强调的是它与封面、扉页、正文之间的关系。图形语言的选择上既可以与封面所采用的设计元素相同，也可以不同，准确地把握

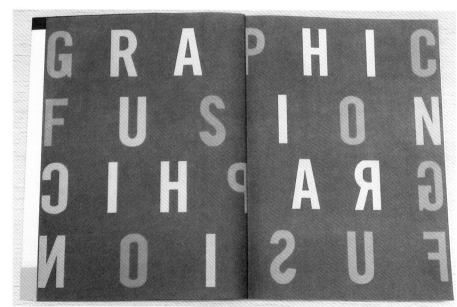

图2-24 《国际图形联展——杂志设计》的环衬

图2-25 《消费百事通》目录 设计：于如

图2-26 《消费百事通》目录 设计：于如

图2-27 《庭院》杂志目录

住书籍设计内容节奏的轻重缓急，才能很好地运用所需的图形语言，因此环衬的设计应当充分考虑书籍前后设计形式并加以个性化表达。(图2-24)

二、目录

目录是全书纲领，显示出书籍结构层次的先后，设计要求条理清楚，能够有助于读者迅速了解全书的内容。目录一般位于前言之后、正文之前，也可放在正文之后。目录的字体大小一般与正文相同，章节的从属可通过字体字号区分。目录的编排形式很多，但作为书籍的一个版面，设计时要和全书的整体风格统一。(图2-25至图2-27)

作　　业：书籍的内文设计。

作业要求：通过此阶段的训练，学会理解书籍的内文设计，培养设计意识。

作业提示：针对不同类型的书籍内文表现出不同的版式形式，强调主观感受，注重版式的功能性与艺术性。

1.分析不同类型书籍的版式需求。

2.根据内文设计的前后顺序选择设计元素，把握版面的表现形式。

3.整个画面追求版式的视觉表现效果。

第三章 书籍的外观设计

■ 训练内容：书籍封面的设计、函套的设计。

■ 训练目的：对书籍的封面设计有全面了解、较深认知。掌握设计封面的基本技
巧，学习函套的制作方法。

■ 训练要求：针对不同的书籍进行不同的外观设计。

第一节 封面设计

一、了解封面

1.封面的重要性

封面是书籍设计的重要组成部分，更是书籍的外观设计最重要的内容。封面是
书的"脸面"，日本著名设计师杉浦康平说过"封面是面孔，投影全身"，在现代商
业销售模式下，书的封面还是"无声的销售员"。当然，它还肩负着作为封面最基
本的任务：保护书籍，传达书籍内容。(图3-1)

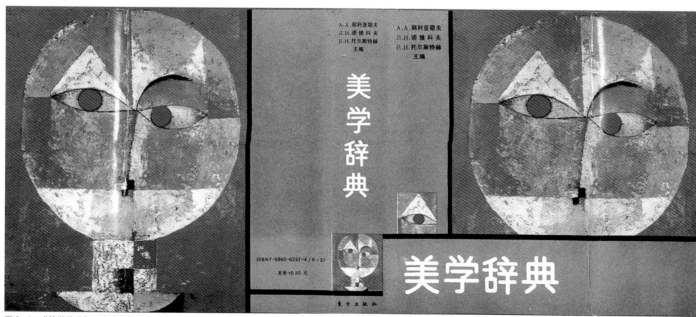

图3-1 《美学辞典》 设计：尹凤阁

图3-2 书籍封面的文字设计——书法体

图3-3 书籍封面的文字设计——书法体

2．封面的结构

封面也叫"书皮"、"书衣"。

广义上讲封面是指书籍整体外观，包括面封（前封）、封底、书脊、勒口、腰封等。狭义上讲封面就是指包在书籍外面、书皮前面的部分，即书的面封。

3．书籍封面的样式

书籍分平装书和精装书。在现代书籍设计中，精装书籍的封面通常由硬封和护封两部分组成，也有的精装书籍含有函套。硬封（内封）实际是精装书籍真正的封面，外面用护封包裹对硬封进行保护。通常，精装书的封面设计视觉元素主要集中在护封上，而硬封（内封）设计一般简洁内敛。平装书籍省掉了硬封，直接用封面来包裹书籍的内芯，在平装书籍中，没有函套、护封部分。

图3-4 《二十世纪书法经典》 设计：吕敬人

二、书籍封面元素的设计

1.文字设计

文字是传达信息的重要手段，是书籍封面设计中不可或缺的部分，封面上必须有表示书名、作者名、出版社名等文字。如是丛书、套书还会印上丛书名、卷（册）、书名副题，甚至内容摘要等。

书名，又被称为"书眼"。封面字号的大小通常为：书名＞作者名＞出版社名。

图3-5　书籍封面的文字设计——书法体

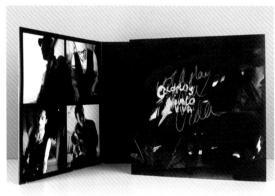

图3-6　书籍封面的文字设计——艺术体

图3-7　书籍封面的文字设计——艺术体

图3-8　书籍封面的文字设计——艺术体

图3-9　书籍封面的文字设计——印刷体

图 3-10　书籍封面的文字设计——艺术体

图 3-11　书籍封面的文字设计——艺术体

图 3-12　书籍封面的文字设计——艺术体

封面常用字体：书法体、艺术体、印刷体。

书法体：不仅包括篆、隶、真、行、草等传统书法体，也包括个性张扬、昭显时代感的现代书法体，以及名人书写的手写体。书法体是中国文化的象征，具有极强的艺术感染力和认同感。（图3-2至图3-4）

艺术体：是经过设计过的字体。它是基于一些常用字体再经过设计师之手进行了艺术化的处理和加工，使之具有独特性。有些设计甚至进行了大胆的突破，利用电脑技术创造出个性化、装饰感强、绚丽多彩、变化丰富的新锐字体。（图3-5至图3-14）

图3-13　书籍封面的文字设计——艺术体

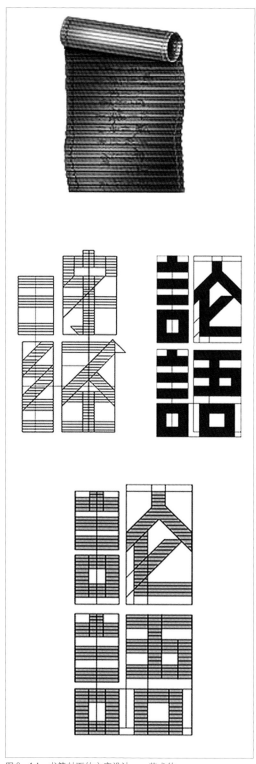

图3-14　书籍封面的文字设计——艺术体

图 3-15 书籍封面的文字设计——印刷体

图 3-16 书籍封面的文字设计——印刷体

图 3-17 书籍封面的文字设计——印刷体

图 3-18 书籍封面的文字设计——印刷体

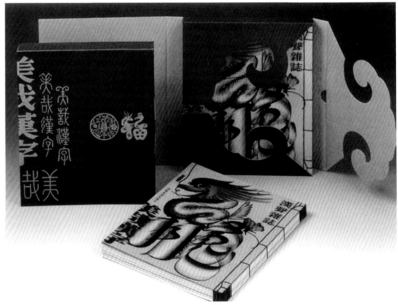

图 3-19 书籍封面的文字设计——印刷体

印刷体：电脑字库里的字体，比如宋体、仿宋体、楷体、黑体等。印刷体的字体规范、印刷清晰、编辑方便。(图3-15至图3-20)

2.材质设计

有朋友会问材质怎么还要设计？实际上我们在挑选哪种材料作为封面或者说在选择什么样的材质才能刚好表现书的内容、精神时，设计便已存在了。

封面担负着保护书籍的作用，因此材质一般比内页用纸要厚，大多用铜版纸、卡纸以及特种纸。一般来说封面面积越大，使用材质要求越厚，这样可以使封面变得硬挺，32开的书籍封面建议使用157克以上铜版纸，16开以上书籍封面建议使用250克以上铜版纸。特种纸的不断创新也大大丰富了封面的材质，比如：协贸纸业、丹青纸业、刚古纸业等生产的梵蒂丝娜仿麻、皴纹纸、莹彩系列、亚麻织纹以及飘雪、丝毛棉、稻香、彩烙等都是做封面的不错选择，种类繁多的特种纸能给设计师带来许多新的设计灵感。

书籍封面设计的材质选择非常重要，不同的纸类有着不同的肌理、颜色、密度，体现出不同的质感，所散发出的"书香气"各不相同，从而形成了不同的"气质"，影响着书的格调。合理材质搭配、相互的映衬能为书籍添色不少。(图3-21)

3.图形设计

图形比文字更直观，在现在"读图时代"，"图"更吸引观众的眼睛，图形语言使用范围更加广泛，是一种不受国界、地域、文化、语言障碍的有效准确传达信息的手段。

书籍封面的图形图像能够生动形象、直观准确地反映书的内容，视觉感强，容易与读者产生共鸣，是书籍封面设计中重要元素。封面的图形图像在书籍封面上占有较大面积，突出明显，容易成为视觉中心，因此，封面图形设计的好坏

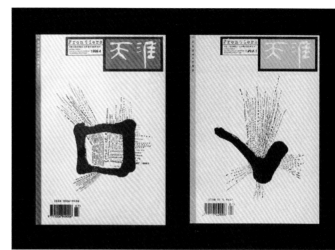
图3-20　书籍封面的文字设计——印刷体

图3-21　封面的材质设计

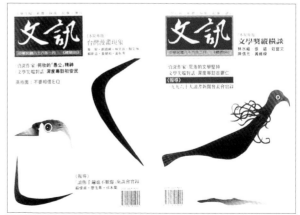
图3-22　封面的图形设计

图3-23 封面的图形设计 《日本的美学》 设计：杉浦康平　　　　图3-24 封面的图形设计 《高中广场》 设计：杉浦康平

直接关系到封面设计成败。

书籍封面的图形分具象图形和抽象图形，表现手法有摄影、手绘、电脑制作、拼贴等等，或者采用装饰、象征、比喻等创意方法，无论用哪种都不要忽略封面图形是服务于整本书的设计的，要根据书籍表达的主题和内容来选择合适的图形语言。(图3-22至图3-27)

在数码技术迅猛发展的今天，图形设计被赋予很多新的表现语言，出现了大量新锐图形，使得图形更具视觉化、时尚感。可以尝试把新图形作为书籍封面的图形，使其更具时代感。

4.色彩设计

色彩对人的心理影响是非常巨大的，人们感知色彩并产生不同情绪。

书籍封面设计中的色彩运用，设计师通常要对书的内容、形式、风格诸方面有一个全面、充分的了解，根据整体创意来设计书封的色彩。

封面的色彩处理是设计的重要一关。得体的色彩表现和艺术处理，能在读者的视觉中产生夺目的效果。色彩的运用要考虑内容的需要，用不同效果的色彩对比来表达不同的内容和思想。在对比中求统一协调，以间色互相配置为宜，使对比色统一于协调之中。书名的色彩运用在封面上要有一定的分量，纯度如不够，就不能产生显著夺目的效果。另外除了绘画色彩用于封面外，还可用装饰性的色彩表现。文艺书封面的色彩不一定适用教科书，教科书、理论著作的封面色彩就不适合儿童读物。要辩证地看待色彩的含义，不能主观地随意使用。

设计幼儿刊物的封面色彩，要针对幼儿单纯、天真、可爱的特点，色彩运用多为纯色，对比的力度强，强调鲜艳活泼的感觉；女性书刊封面的色调可以根据女性的特征，选择温柔、妩媚、典雅的色彩系列；体育杂志的色彩则强调刺激、对比，追求色彩的冲击力；而艺术类杂志封面的色彩就要求具有丰富的内涵，要有深度，切忌轻浮、媚俗；科普书刊封面的色彩可以强调神秘感；时装杂志封面的色彩要新潮，富有个性；专业性学术杂志封面的色彩要端庄、严肃、高雅，体现权威感，不宜强调高纯度的色相对比。

色彩配置上除了协调外，还要注意色彩的对比关系，包括色相、纯度、明度对比。封面上没有色相冷

图3-25 封面的图形设计　　　　图3-26 封面的图形设计

图3-27 封面的图形设计

图3-28 封面的色彩设计

暖对比，就会感到缺乏生气；封面上没有明度深浅对比，就会感到沉闷而透不过气来；封面上没有纯度鲜明对比，就会感到古旧和平俗。我们要在封面色彩设计中掌握住明度、纯度、色相的关系，同时用这三者关系去认识和寻找封面上产生弊端的缘由，以便提高色彩运用能力。（图3-28至图3-32）

图3-29　封面的色彩设计

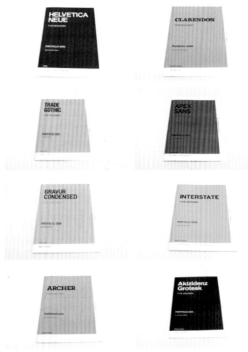

图3-31　封面的色彩设计

图3-30　封面的色彩设计

图3-32　封面的色彩设计

三、书脊的设计

书脊也叫〝封脊〞，是书的内页增加到一定的厚度在订口处形成的，书脊是书籍的〝第二张脸〞。

书脊的厚度达到 5 毫米就必须印上书名、作者名、出版社名。如果是丛书还需印有丛书名、册次、卷、集等信息。

精装书的书脊有圆脊和平脊两种，圆脊脊面呈弧线形，有柔软饱满之感；平脊脊面呈垂直状，有平整挺拔之感。

书脊制作方式分死书脊和活书脊，确定了书脊厚度之后的设计称为死书脊，在书脊设计时留有可调整空间的设计称为活书脊。

由于书脊在整个封面中所占视觉面积较小，很容易在设计中被忽略，引不起足够的重视，尤其是初学者更容易〝遗忘〞这〝第二张脸〞。实际上书脊的重要性并不亚于〝前封〞。之所以称书脊为〝第二张脸〞是因为它是图书展示时间最长，与读者见面机会最多的部分。在浏览书架上陈列的图书时，引起读者注意的首先就是书脊。因而设计者在设计时应倾注大量的精力在这狭窄的空间上，利用文字、图形与空间的关系来传达必要的信息。

在书脊设计中，可以把文字信息当成点、线、面来处理，以更好地把握节奏。也可以突出书脊的独立性或模糊它作为书籍的一个面的特征，以寻求在狭小的空间内获得最大化的趣味性及最佳的视觉效果。书脊不是孤立的，不能过于随意从而破坏书籍的整体感。比如：书脊上书名的设计最好和封面上一致，书脊上的图形最好是封面图形的提炼，书脊和封面可以共用一张图形。如果是丛书，每本书脊上的各种元素要尽量统一。通过单本书脊彼此之间在色彩、图形以及编排样式上的统一与变化，形成具有视觉感的整体美。(图 3-33 至图 3-38)

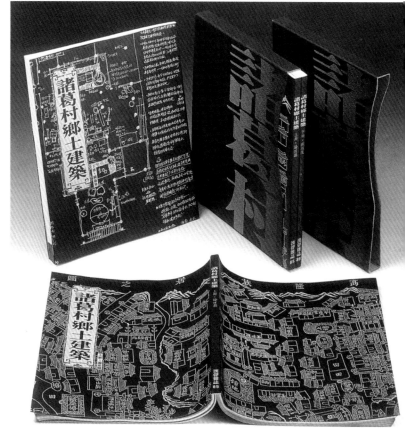

图 3-33　书脊的设计

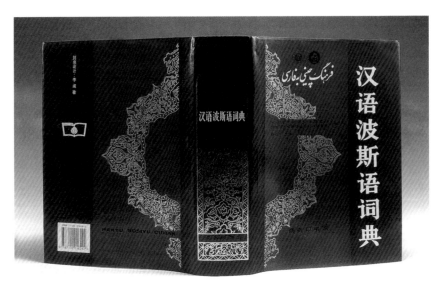

图 3-34　书脊的设计

图 3-35　书脊的设计

图 3-36　书脊的设计

图 3-37　书脊的设计

图 3-38　书脊的设计

四、封底的设计

封底又被称为后封，由于所处的特殊位置，若非是标注了定价，书籍的后封可能会显得更加"默默无闻"。出于商业性的目的，现代书籍的后封往往附加上了与书籍内容直接相关的信息，越来越成为封面设计中不可缺失的重要部分。从形态结构来看，书籍的后封作为前封的延续，需要与前封视觉形成一定的主次关系，而直接与前封相呼应的后封视觉则能为书籍带来整体的形式创意。

后封在功能上起辅助作用，衬托前封，呼应前封。在训练时可采用两种手段：一种是对前封面的延伸，以统一的手法进行设计；另一种是运用对比的手法，和前封面拉开距离，以凸显前封。这种对比可以是图形大小的对比、图片多少的对比、色彩纯度的对比、构图疏密的对比，等等。（图3-39至图3-41）

五、勒口

勒口曾经是精装书籍中的专有名词，特指精装书籍的护封和硬封之间的连接部分。在现代书籍设计中，勒口也普遍地运用在平装书籍中，起到强固和平整书籍封面的功能。现代书籍的勒口部分常常放置一些与书籍相关的内容，例如作者简介、内容摘要或是相关的出版信息，是读者了解书籍的另一个空间。从结构形式来看，勒口是书籍封面延展折叠而形成的，一般为书籍封面的三分之一至二分之一宽度，而在视觉内容上，书籍的勒口与封面一般是并行设计的。

勒口是封面向书内文的过渡，是封面的设计风格向书芯设计的延伸。勒口的宽窄可根据设计的需要作不同的变化，超宽的勒口可显现书籍的气派。勒口的设计一直都是含蓄的，为求视觉上的变化，也可尝试作一些突破性的训练，彰显另类的风格。

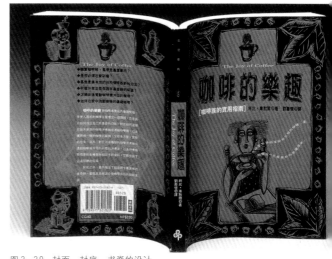

图3-39　封面、封底、书脊的设计

图3-40　封面、封底、书脊的设计

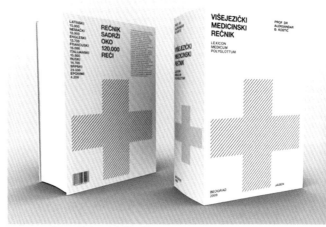

图3-41　封面、封底、书脊的设计

六、腰封的设计

腰封是护封的特殊形式，高度以书的开本来定，通常为5毫米至10毫米之间，裹在护封的下半部或只护及护封的腰部，所以称腰封，或称半护封。通常形式是环绕书籍封面的纸带，起到对书籍的束口、装饰和促销作用。腰封的出现，最初是因为书籍在出版之后需要新增一些出版广告或补充事项。现在腰封作为一种纯粹的装饰逐渐流行起来，它和护封相互呼应，形成一种新的设计风格。(图3-42)

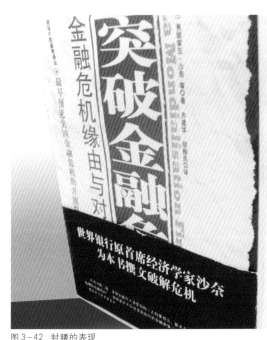

图3-42　封腰的表现

七、书籍封面设计的表现方法

封面犹如书籍的脸，凝聚着书的内在的含义，通过文字、图像、色彩等各种创作要素的组合，运用比喻、象征语言，抽象或写实等表现手法，将要传达的信息视觉化(图3-43至图3-46)。其构思方法有：

1. 想象

想象是构思的基点，想象以造型的知觉为中心，能产生明确的有意味的形象。我们所说的灵感，也就是知识与想象的积累与结晶，它是设计构思的源泉。

2. 舍弃

构思的过程往往"叠加容易，舍弃难"，构思时往往想得很多，堆

图3-43　《第16届全国版画展览作品集》　设计：武忠平

图3-44　《亿葡萄酒》　设计：SARS SCHNELDER

砌得很多，对多余的细节不忍舍弃。张光宇先生说"多做减法，少做加法"，这是真切的经验之谈。对不重要的、可有可无的形象与细节，坚决忍痛割爱。

3.象征

象征性的手法是艺术表现最得力的语言，用具象形象来表达抽象的概念或意境，或用抽象的形象来表达具体的事物，都能为人们所接受。

4.探索创新

流行的形式、常用的手法、俗套的语言要尽可能避开不用；熟悉的构思方法，常见的构图，习惯性的技巧，都是创新构思表现的大敌。构思要新颖，就需不落俗套，标新立异。要有创新的构思就必须有孜孜不倦的探索精神。

不同种类书籍表现的手法也各不相同。一般可分为以下几种方法：

1.封面上只表现书名、作者名、出版者名等必要文字，没有过多设计，色彩运用单纯。这类设计方法大多用于学术书。

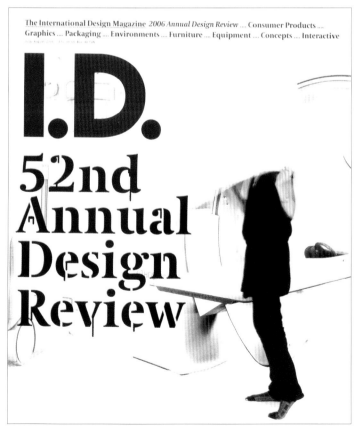

图3-45 封面的表现 *52nd Annual Design Review*　　　　　　图3-46 封面的表现 《银花》杂志封面 设计：杉浦康平

2.封面上除了必要的文字外，以反映书籍内容的图像作为设计要素，这种设计方法较多用于实用类和娱乐性的图书设计。

3.从内文出发，全面运用文字、图像、色彩和材料四要素进行具有创造性的综合表现，这类设计方法较多适用于文化艺术、思想修养读物。

作　　业：设计包含面封、书脊、封底、勒口、腰封的书籍封面。

作业要求：绘制创意稿，设计5—10套方案，挑选最佳2套方案修改完善，电脑绘制、出稿、打样。

作业提示：封面设计的步骤1.设立主调；2.信息分解；3.符号捕捉；4.形态定位；5.语言表达；6.物化呈现；7.阅读检验。

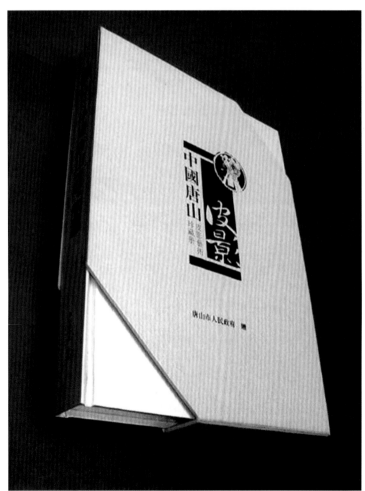

图3-47 函套设计

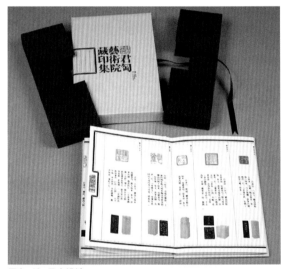

图3-48 函套设计

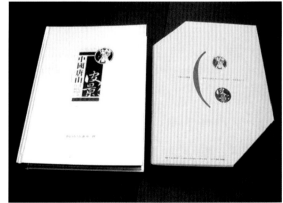

图3-49 函套设计

第二节 函套设计

函套也叫"书盒"、"书套"、"书帙"，是将书籍置入套子或盒子的设计形态，是独立于书籍之外的用来保护、包裹书籍的部分。

中国传统函套是一种外包纸张或织物、内衬纸板的书盒形式。几册书合装为一套或一函。通常分四合套和六合套两种。四合套只是围绕书籍前后左右包封四个面，不包头脚；六合套则是将书籍的六个面都包裹起来，使书籍处于严密包封状态，更好地保护了书籍。为了增加函套的美观性，有时会在开函的部分挖成云头等形态进行装饰，便于抽取函套中的书籍。

函套多用于精装书、系列丛书、多卷书，除了保护书籍、便于携带以外，也是提升了书籍的收藏价值。(图3-47至图3-52)

一、函套的材料

设计函套首先要考虑材料的选择，贴切的材料对于设计的表现能达到事半功倍的效果。常见的材料有木质、纸质、麻布、丝绸、金属、皮革，还有塑料、橡胶、玻璃等材料也可使用。纸质是最常用的材料，经济、便利，加之特种纸的运用，设计形式就更丰富了。木质函套近年也非常流行，纹理自然、质感朴实，给人以厚重感，木香书香相得益彰，很有收藏价值。金属材料的函套一般用于高档书、收藏书，体现尊贵、气派。其他较薄的材料须要覆在卡板、木板上，有些也可做成袋状，设计师要视材料不

图3-50 函套设计

图3-51 函套设计

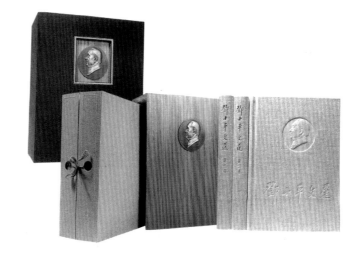

图3-52 函套设计

同的特性巧妙运用。

二、函套的形式

函套的设计可以更好地表现书籍的体量感、空间形态。函套的形式种类很多，传统的函套常见的有匣式、夹板式、盒式。

1.匣式

匣式是用木板制成的盒子，装纳整部书籍的函套形式，木匣居多。传统木匣的一面设置一活门，方便开启和闭合。一般将书名刻印或书写在匣门上面。

2.夹板式

夹板式是一种用两片木片分别置于书籍封面、封底，以绳带连接的函套形式。基本做法是在一块木板的多个边缘分别钻多个孔，用麻绳、布带或皮条将书籍夹于两木片之间。

3.盒式

盒式是一种薄板构成盒状的函套形式，纸盒居多。一般有开口盒式和加盖盒式两种样式。

开口盒式：就是五面全部订合起来，只留一面开口。书籍装入盒内露出书脊。为了拿取的方便，还可在开口处挖出不同形态的缺口。

加盖盒式：是在开口纸盒的基础上加上盒盖，盒盖的一边可以与盒底相连。

现在随着技术的进步，新颖函套的形式也逐渐增多。除了以上所述的函套形式外还有其他形式，如箱式、筒式、袋式等。在对书套形式作设计时，可结合新型材料作一些实验性的尝试，用"建筑"的眼光、空间的意识去探索新颖的函套形式。

在函套的设计中还可以引入一些新型材料，如塑料、海绵、有机玻璃、PVC、亚克力等，充分发挥材料的表现力，通过对新材料新形式的探索，拓展思路，设计出大量的有新意有趣味性的函套。（图3-53至图3-57）

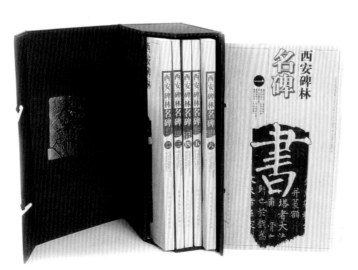

图3-53 函套设计

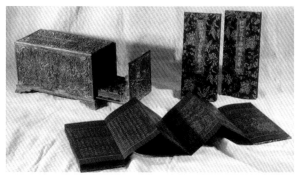

图 3-54 函套设计

图 3-55 函套设计

图 3-56 函套设计

图 3-57 函套设计

图3-58 学生作业

三、设计函套的原则

1.不宜复杂。函套的视觉元素如图形、文字、色彩、构图等的设计非常重要，既要创造出众的视觉效果，又不宜太复杂花哨，以简洁大气为宜。

2.函套的几个面要注意主次关系。

3.结构要合理，易于打开和合上，便于书装入、抽出。

4.外观与内容要协调统一，既要美观又要能正确反映书籍的内涵。

作　　业：为自己所设计的书籍设计函套并制作成形。

作业要求：先出创意稿进行修改，再根据创意稿绘制精确的结构图、制作图，进行制作，每人独立完成一件。

作业提示：加强动手能力，将出色的创意和新材料相结合，并运用于函套的三维形态中，是非常有趣和有益的训练。(图3-57、图3-58)

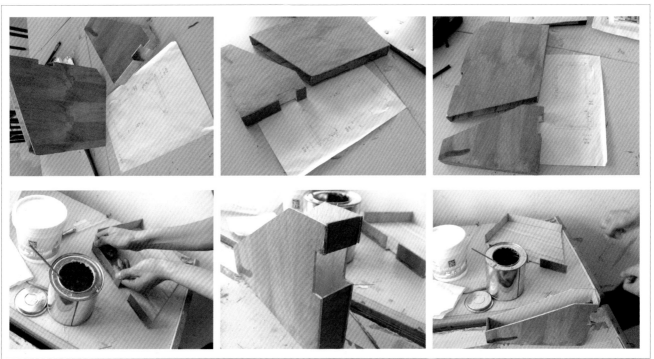

图3-59　制作步骤：1.根据书籍的内容、性质以及书籍整体设计风格画出函套的平面图与效果图。2.根据设计图纸，选择适当的材料，裁切所需尺寸，用胶粘上，加固晾干。3.贴上函套所需用纸，加上配饰，完成函套制作。

第四章 书籍的整体设计

■ 训练内容：书籍的整体设计要求、专题图书的整体设计、系列图书的整体设计。

■ 训练目的：理解书籍整体设计的规律并用来指导实践，设计出有整体美的书籍。

■ 训练要求：在设计时注意书籍的整体性。

第一节 书籍整体设计的要求

一、整体性

图书的整体设计必须与图书出版过程中的其他环节密切配合、协调一致，更要在艺术构思、工艺选择和技术要求等方面具体体现出这种配合与协调。如在艺术构思时，必须体现图书形式与图书内容的统一、审美价值和使用价值的统一、设计创意与图书主题内涵的统一；在对材料、工艺、技术等做选择和确定时，必须体现配套、互补、协调的原则，等等。(图4—1)

二、实用性

实用性原则要求图书整体设计必须充分考虑不同层次读者使用不同类别图书的便利，充分考虑读者经济上的承受能力与审美需要，充分考虑审美效果，提高读者阅读兴趣的导向作用。

三、艺术性

图书整体设计应该具有独立的审美价值。艺术性原则不仅要求图书整体设计充分体现艺术特点和独特创意，而且要求其具有一定的艺术风格。这种风格，既要体现图书的内在内容、图书的性质和门类，更要体现出一定的时代气息和民族特色。

四、经济性

图书整体设计不仅需要考虑图书阅读和鉴赏的实际效果，而且必须充分兼顾经济效益的比差：一是所需要资金投入与可能产

图4—1 《金文大字典》 设计：沈兆荣

生实际经济效益的比差；二是设计方案导致图书定价与读者承受心理、承受能力的比差。图书整体设计的这些要求，是靠编辑的设计思想体现出来并最终体现在图书产品上的。

书籍整体设计第一要确立对书的认识——书并不是瞬间静止的凝固物，是可动的、有生命的文化载体；第二，书籍内容的时间空间构造意识——时空层次化、视线流的流动、诱导和渗透；第三，书籍设计中尺度单位化的数学计算和不可视格子功能的标准化版式；第四，发挥具有生命力的文字潜在表现力；第五，书籍五感（视、触、听、闻、味）的设计意识；第六，书页划分的强弱对比、韵律化、条理化，书页积叠而成（切口、书脊）的层次化表现力。

第二节 书籍的整体设计的案例分析

《哲学家的动物园》是由中信出版社出版的一本精装本的哲学书，图书开本为24开。《哲学家的动物园》这本书具有开放性、导向性，以一种近乎轻松休闲的方式，通过借助动物的隐喻完成着对西方著名哲人思想闪光点的介绍。书籍中配有相应的插图，在追求内容实质新颖鲜活的同时也不忘加入当下"读图"式画本的优点。

《哲学家的动物园》的封面设计：整个封面文字信息表达很清楚，图形采用了书中涉及的动物插图，封面构图采用了垂直对称的方式。面封、书脊、封底近乎完美的协调和统一，特别是书脊和封底的设计，图形的借用，封底文字的斜排，都在诠释着书籍所表达的内容。（图4-2、图4-3）

《哲学家的动物园》的扉页设计：扉页相对简洁明了，以文字为主，构图方式和书籍封面一致，起着承上启下的作用，与封面强烈的视觉效应形成对比，使书籍的整体更富有节奏。（图4-4）

书籍的版权页设计：版权页的设计应该让读者对传达的信息一目了然，无需过多的设计，本书的版权页能够清

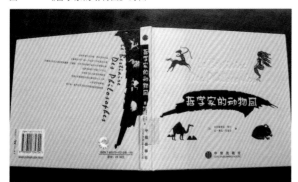

图4-2 《哲学家的动物园》封面

图4-3 《哲学家的动物园》封面

晰地传达信息，和书籍的整体风格一致，对读者阅读起到舒缓过渡的效果。（图4-5）

《哲学家的动物园》的目录与引言的双页设计：目录的设计原则是充分、准确传达信息，它是书籍整体设计中的一部分，体现书籍整体设计风格。本书的目录页的设计和其正文设计的风格一致；引言的版式设计符合该书的整体设计风格。（图4-6）

《哲学家的动物园》的正文设计：书籍的正文设计，每一章的标题都会配上相应的动物，书籍中每章的开头都放在右页上，而每一面的左页有相同图形，充分体现书籍的整体性。（图4-7、图4-8）

《哲学家的动物园》这本书的封面、正文以及辅文，无论是文字、图形还是色彩都能体现出设计的环环相扣、互相呼应、统一变化等原则。

作　　业：整体设计书籍。

作业要求：设计内容有封面、封底、环衬、扉页、目录、正文、辅文等。注意材质的选择。

图4-4　扉页设计

图4-5　版权页设计

图4-6　目录、引言设计

图4-7　正文设计　　　　图4-8　正文设计

第三节 专题图书整体设计的案例分析

一、楼书

房地产楼书又称售楼书或房地产样本。它指多页装订的整体反映楼盘情况的广告画册。

房地产楼书设计中的开本规格是首先考虑因素之一。开本有正规开本和畸形开本（非正规开本）之分，正规开本按全张纸长边对折的次数多少来计算。例如：对折一次为对开，对折二次为 8 开，对折四次为 16 开。

目前我国印刷厂采用的全张铜版纸规格大都为 787 毫米×1092 毫米，其裁切的正规开本尺寸为基本开本尺寸，还有采用850 毫米×1156 毫米全张铜版纸裁切的正规开本，习称大开本。现以 787 毫米×1092 毫米全张铜版纸为例，可开切的部分正规开本规格，如表1。

表1 正规开本（部分）切净后的国家标准尺寸（单位为毫米）

开本	切净尺寸	开本	切净尺寸
正 8 开	380 × 260	大 8 开	420 × 290
正 12 开	250 × 260	大 12 开	285 × 285
正 16 开	185 × 260	大 16 开	210 × 285
正 24 开	170 × 185	大 24 开	186 × 210
正 32 开	130 × 185	大 32 开	140 × 210

畸形开本一般难以正规地对半开切、装版、折页和装订，有些开本还多出剩余的纸边，既增加了装版、装订的工时，又浪费纸张，印刷成本相应高些，设计时应慎重选用。现以 787 毫米×1092 毫米全张铜版纸为例，可开切的部分畸形开本规格，如表2。

表2 部分畸形开本规格（单位为毫米）

开本	切净尺寸	开本	切净尺寸
正 2 开	540 × 780	正 4 开	390 × 540
正 6 开	360 × 390	正 9 开	260 × 360
正 12 开	260 × 270	正 18 开	180 × 260
正 36 开	120 × 195	正 40 开	108 × 195
正 48 开	97 × 180	正 64 开	97 × 135

案例分析：

"花舍"楼书

"花舍"是光与影孕育的空间，被树影、花草、阳光簇拥着的居所。完全浸润于自然的世家星城的 PENTHOUSE，以诗一般的文案加上蜡笔画风格，营造了不一般楼书。楼书以单页的形式呈现。(图4-9至图4-16)

图4-9

图4-10

图4-11

图4-12

图4-13

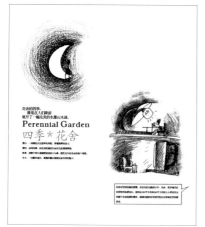

图4-14

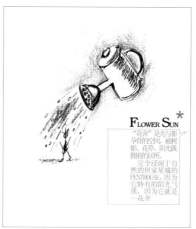

图4-15

图4-16

学生设计的楼书 作者：李文辉 （图4-17至图4-20）

图4-17

图4-18

图 4—19

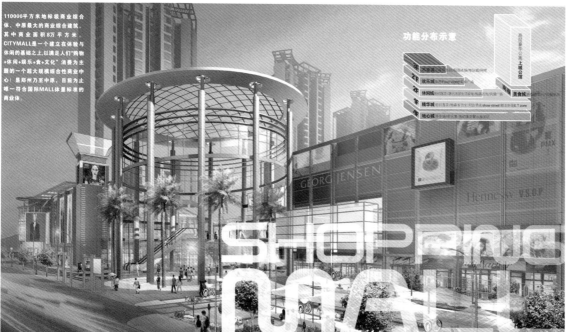

图 4—20

二、学生作品案例

设计步骤：

1. 市场调查与分析。从书籍结构、书籍形态、书籍内部装帧到书籍外部装帧再到书籍成书工艺等方面的调查开始，然后分析调查结果，写出调查报告。

2. 确定设计主题。利用图书馆、书店、网络，采用下载、扫描、拍照、画小稿等方式收集各类图书资料。

3. 可在相关设计软件中设计初稿。其内容包括正文、扉页、版权页、其他辅文、封面、封底等的整体设计。

4. 修改、确定设计稿，然后输出，装订成册。

学生作业《幸福小吃铺子》 设计：彭婉璐（图4-21至图4-32）

图4-21

图4-22

图4-23

图4-24

图 4—25

图 4—26

图 4—27

图 4—28

图 4—29

图 4—30

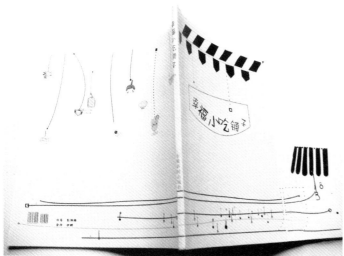

图 4—31

图 4—32

学生作业《药生活》 设计：赵蕾（图4-33至图4-41）

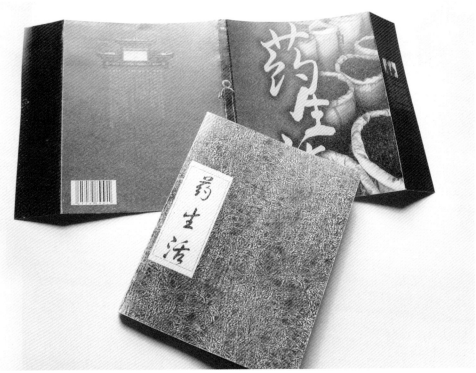

图4-33

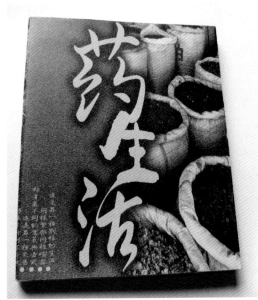

图4-34

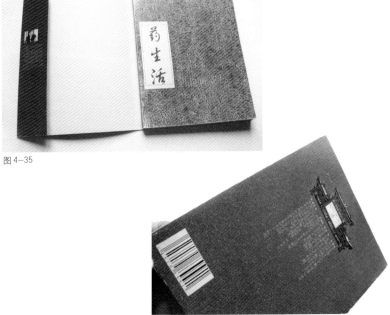

图4-35

图4-36

图 4—37

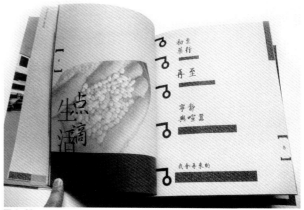

图 4—38

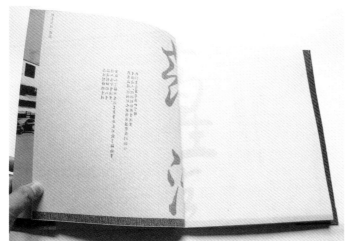

图 4—39

图 4—40

图 4—41

学生作业《梦生花》 设计：刘烨（图4-42至图4-51）

图4-42

图4-43

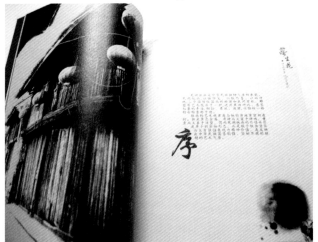

图4-44

图4-45

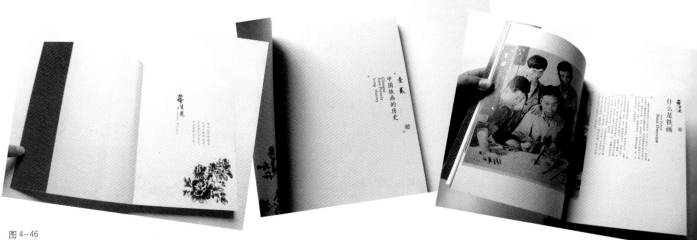

图4-46

图 4—47

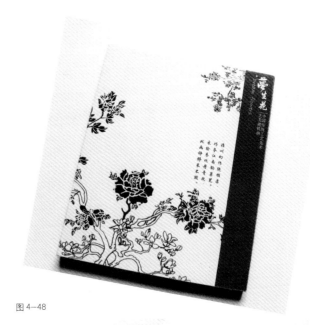
图 4—48

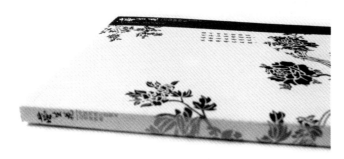

图 4—49

图 4—50

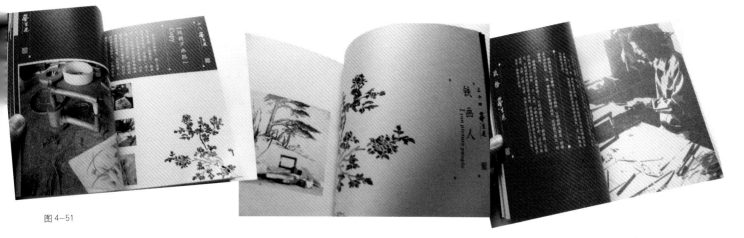
图 4—51

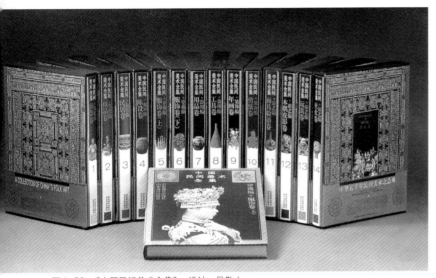

图4-52 《中国民间美术全集》 设计：吕敬人

第四节 系列图书的整体设计

一、关于系列图书

系列图书的整体设计不单单是指一本书的整体设计，而是一本以上书籍的整体设计，系列图书强调整齐划一，以形成秩序美，不仅是书籍外部装帧，书籍内部装帧也是系列图书整体设计的重要内容。理性地把文字、图像、色彩、材料等要素纳入整体结构加以配置和运用，即使是一个装饰性符号、一个页码或图序号也不能例外。这样，各要素在整体结构中焕发出了比单体符号更大的表现力，并以此构成视觉形态的连续性，诱导读者以连续流畅的视觉流动性进入阅读状态。

二、系列图书的整体设计主要表现

1. 书籍形态

系列图书的书籍形态大都一致。如《VISION 青年视觉》、《天涯》、《中国民间美术全集》等系列图书都是同一形态。（图4-52）

2. 材料

材料可以算是书承载信息的容器，器物之美在某种程度上取决于材料之美。虽然材料的种类繁多，其性质也是多种多样，但任何材料的使用都必须在书籍的主题之下，为表达内容服务。如图4-53《逸飞视觉》用PVC透明塑料做它的充气包装，从外观上看就是一个枕头书。在这套系列图书中我们可以感受到同一材料带来的视觉冲击。

3. 版式

系列图书有着固定的版式，如图4-54系列图书，在封面版式上保持同一风格。

4. 色彩

图4-53 《逸飞视觉》

图4-54　《清华大学美术学院设计专业教程》系列图书　设计：武忠平　谢育智　秦超

色彩是表达含意和传递感受的多棱镜，是书籍中重要的视觉元素之一。在系列图书的整体设计中，对色彩的运用必须根据每本书的主题，把握好色彩的个性情感与主题内容一致，充分运用色彩联想，以达到最佳的视觉效果。同时在使用上也要考虑它在版式上的位置，混合使用时对画面的影响以及有序的排列。

5. 图像

图像首要宗旨是对文字内容作清晰的视觉说明，同时对书籍起到装饰和美化作用，再则是对作品意思的读解、发现和挖掘。在系列图书整体设计中，图像赋予书籍信息传达的节奏韵律、扩大读者更多想象的空间，给读者美好的阅读体验。所以图像是根据书籍内容而定的。（图4-54）

6. 书脊

在系列图书整体设计中，书脊也是不可忽视的重要部分，如图4-55，《西游记》套书中每本书的书脊按顺序排列组成完整的书名；如图4-56，《水浒传》套书中每本书的书脊是一幅完整的图，提高了系列图书的整体性。

7. 文字

在系列图书的整体设计中，书籍中的文字要本着大统一、小变化的原则，如图4-58，《VISON青年视觉》封面上的主体文字不变，关于内容中的说明性文字根据每册书的内容而改变。

总之，在系列图书的整体设计中必须结合主题，有一个整体的思路，运用好书籍装帧设计中的每一个元素，使它们能结

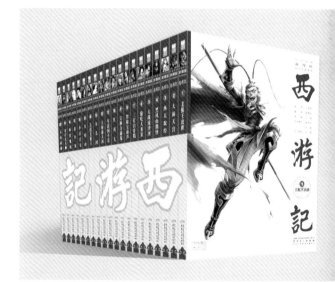

图4-55　《西游记》　设计：钟文设计工作室

图4-56　《水浒传》　设计：张灵芝

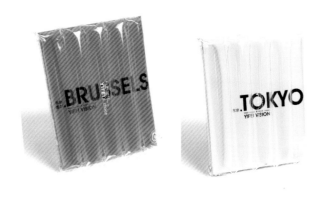

图4-57 《逸飞视觉》

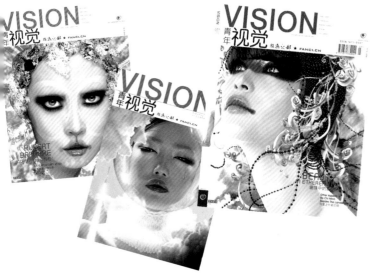

图4-58 《VISION 青年视觉》

合成一个有机的整体，把书籍的内容和美感发挥到最好。

案例分析：

《逸飞视觉》是浙江摄影出版社出版的一本非常特殊的书。它把书与杂志有机地结合在一起，形式新颖、轻松、随意，这么一种风格本身就充满了时尚的特点。它所写的四个城市伦敦、东京、米兰、布鲁塞尔是当今世界最具活力的国际时尚之都，不同的色彩表达了它们是在不同的历史文化背景之下充满着不同个性的魅力城市。（图4-57）

《VISION 青年视觉》自2002年1月创刊至今一直将国际艺术、时尚、人文以独特视觉传播形式传递给中国的读者，让读者看到生活中不一般的视野，引发对生活新的思考及激发新的生活方式！从每期的封面上我们能感受到它带来的强大视觉冲击。（图4-58）

韩家英设计的《天涯》，根据对杂志内容以及读者群的分析，在每一期的封面上用水墨和汉字的元素进行富有创意的图形处理和组合，体现出浓郁的文化气息和中国特色，拓展了杂志封面形象的素材空间。（图4-58）

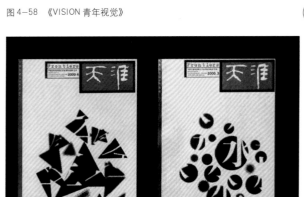

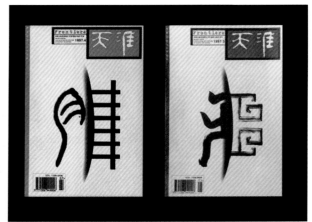

图4-59 《天涯》

图4-60 《爱乐人手记》

图4-61 《文艺创作奖作品集·国剧剧本》

图4-62 《印刷与设计杂志——G.C Monthly》

《爱乐人手记》整体设计荣获台北国际视觉设计创作金奖，本套系列图书包括"20世纪音乐盛事"全彩图册、爱乐人纪事手册、当代音乐家明信片等。(图4-60)

由台湾艺术教育馆编印的《文艺创作奖作品集·国剧剧本》等系列图书，采用同一风格的白描图形为设计元素，更好地体现其整体性与相对独立性。(图4-61)

《印刷与设计杂志——G.C Monthly》是一本知名的设计杂志，荣获1983年度金鼎奖、杂志出版奖。其内容有包装、CIS、创意、字体、海报、DM、贺卡等名家设计作品报道，另外还提供相关业界讯息、设计及印刷技术的信息；封面采用统一版式，只变化色彩与图形。(图4-62)

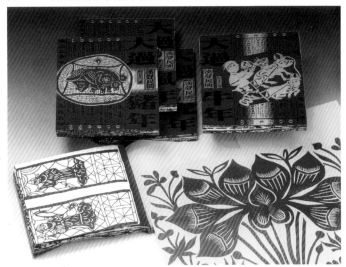

图4-63 《色光游戏》、《力的传动》、《亲子共玩》

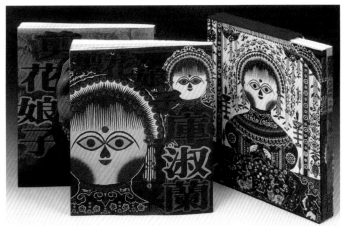

图4-64 《汉声民间·大过猪年》

图4-65 《剪花娘子——库淑兰》

由台湾信谊基金出版社出版的《色光游戏》、《力的传动》、《亲子共玩》等系列图书，不仅有图书还有配套的儿童玩具，信谊基金是台湾第一家专业出版幼儿图画书与配套玩具为一体的出版社。从图上我们可以看出不管是玩具还是图书都采用同一设计手法，充分发挥了系列图书的整体性与艺术性。(图4-63)

《汉声民间·大过猪年》是汉声杂志推出的一套系列图书，暗红色的封套配上大宋体书名，装帧别致，古色古香。书以原图大小重现十二大张海报的形式呈现。每一张折叠好，由一边胶缝起来，打上可以撕下的骑缝线。沿骑缝线一张张撕下来摊开，重现海报的功能。(图4-64)

《剪花娘子——库淑兰》上下两册，上册主要介绍库淑兰的传奇故事，下册用一种解构与概括的方式分析了库淑兰的作品中的每种纹样。精美的印刷，非常好地还原了库淑兰的作品，图像清晰到让人产生了立体的错觉。(图4-65)

《汉声民间·长住台湾——聚落保存与社区发展》系列图书，是1995年汉声杂志集结台湾多年来致力推动"聚落保存，社区发展"学者专家和民间团体努力的成果，推出"长住台湾"专辑，依内容分出《图库》、《论法》、《案所》和《波波隆尼亚》四大册。四本书中不管是外部装帧还是内部装帧都能发现相同的元素。（图4-66）

《磺溪文学》系列图书的版式风格一致，函套与书籍封面设计图形相呼应，充分体现书籍的整体性。（图4-67）

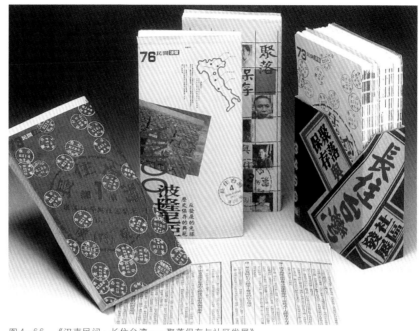

图4-66 《汉声民间·长住台湾——聚落保存与社区发展》

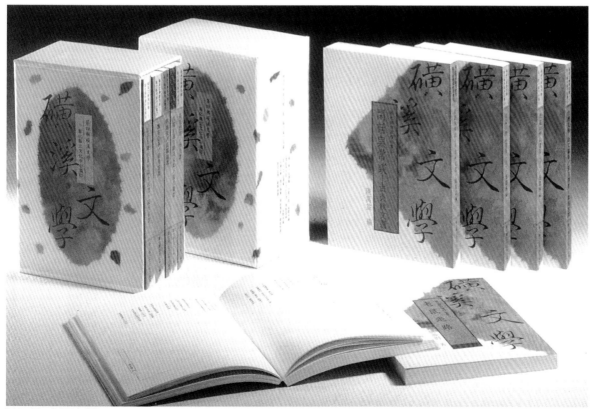

图4-67 《磺溪文学》

图 4-68　《有机报告》　　　　　　　　　　　图 4-69　《插画创作年鉴／1995 台湾创意百科》

　　《有机报告》系列图书谈的是有机蔬菜与自然农耕，同一色调、同一版式强化书籍的整体性。（图 4-69）

　　《插画创作年鉴／1995 台湾创意百科》系列图书是由设计家文化事业有限公司出版。同样的版式设计与不同的色彩、图形设计把统一与变化运用得相当完美。（图 4-70）

　　由台湾硕人出版社出版的《60 年次白色的女人》等系列图书，不管是内部装帧还是外部装帧都是同样风格，版式上的整齐划一、色彩与书籍内容的搭配等充分展示了系列书籍的魅力。

　　扬智出版社出版的《庄子的人生哲学·潇洒人生》等系列图书在封面设计上相同的版式，变化的色彩展示出每个人物的不同性格。（图 4-71）

　　《西域考古图记》是英国斯坦因 1906 年—1908 年在我国新疆和甘肃西部地区进行考古调查与发掘的全部成果的详细报告，该书由吕敬人先生设计。封面用残缺的文物图像磨切嵌贴，并压烫斯坦因探险西域的地形线路图。函套加附敦煌曼荼罗阳刻木雕板。木匣则用西方文具柜卷帘形式，门帘上雕有曼荼罗图像。整个形态富有浓厚的艺术情趣，有力地激起人们对西域文明的神往和关注。（图 4-72）

图 4-70　《60 年次白色的女人》　　　　　图 4-71　《庄子的人生哲学·潇洒人生》　图 4-72　《西域考古图记》　设计：吕敬人

第五章　书籍的制作工艺

- ■ 训练内容：书籍的制作。
- ■ 训练目的：通过学习了解和掌握书籍的制作工艺，对书籍进行成书设计。
- ■ 训练要求：能够了解书籍成书所需的材料和书籍的印前、印中、印后知识。掌握书籍的装订工艺。

第一节　书籍的材料应用

在现代设计中，材料越来越受到重视，其种类也越来越丰富。随着科学技术的发展与进步，书籍装帧材料也随之多元化。书籍的材料应用是书籍装帧设计中的一个重要环节，好的材料运用能够起到画龙点睛的作用。

一、书籍内部装帧材料

从古到今，书籍的材料不断发生变化。从简策、版牍到帛书再到纸书，材料随着科学技术的发展不断更新，随着印刷技术的进步，可以用于书籍设计的材料大大地丰富起来。印制书籍的纸张品种越来越多，常用的有书写纸、胶版纸、新闻纸、铜版纸、哑粉纸、白板纸、牛皮纸、轻质纸、硫酸纸，等等。

1. 书写纸

书写纸主要用于印刷练习本、日记本、表格和账簿等。

2. 胶版纸

胶版纸平滑度好，质地紧密，纸张白度较好，对油墨的吸收性均匀，主要用于印刷一般图书、彩色印刷品、画册、商标、招贴、插图等。（图5—1）

3. 新闻纸

新闻纸也叫白报纸，是报刊及书籍的主要用

图5—1　《观看之道》

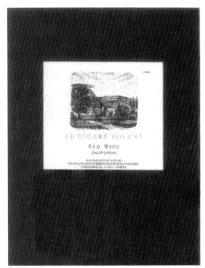

图5-2 《亿葡萄酒》 设计：SARS SCHNELDER.

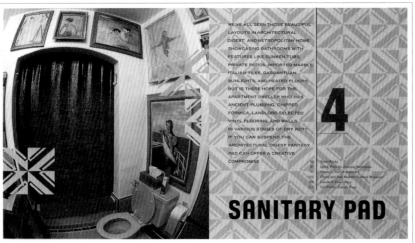

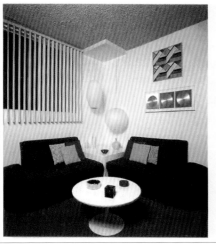

图5-3 《优雅家居向导》 设计：肖恩·黑森

纸。新闻纸的特点有：纸质松轻，有较好的弹性；吸墨性能好，这就保证了油墨能较好地固着在纸面上；纸张经过压光后两面平滑，不起毛，从而使两面印迹比较清晰而饱满；有一定的机械强度；不透明性能好；适合于高速轮转机印刷。是报刊及书籍的主要用纸。长期存放，纸张发黄变脆，不宜书写，价格便宜。

4. 铜版纸、哑粉纸

这两种纸是在原纸上涂布一层白色浆料压光而成，其特点光滑、白度高、纸质均匀，抗水抗张性强。常用于印刷高要求的画册、封面、明信片、产品样品、挂历、商标、手袋等。也因为此类纸由于厚度的不同，重量跨度大，所以适用面广，是现在主要的印刷用纸之一。（图5-2、图5-3）

5. 白板纸

白板纸伸缩性小，有韧性，折叠时不易断裂，主要用于印刷包装盒和商品装潢衬纸。在书籍装订中，用于简精装书的里封和书脊的装订用料，白板纸按纸面分有粉面和普通两种，按底层分有灰底和白底两种。

6. 牛皮纸

牛皮纸具有很高的拉力，有单光、双光、条纹、无纹等。主要用于包装纸、信封、纸袋等。

7. 轻质纸

这是一种新型的纸张，质地轻薄、淡黄色，主要用于印刷内文页数较多的厚书，成

品比用正常书写纸印制的成品轻得多，也多用于手工线装书。

8.硫酸纸

这是一种半透明的纸，随着现在工艺的进步，出现了橙色、红色、紫色、金色、银色等带色半透明的硫酸纸，一般用于要求较高的精品画册扉页或分隔页。

除了这些之外还有大量的特种纸，这些纸经过加工，有各种颜色纹路、肌理、厚度、涂层，巧妙使用能提升图书的品位和趣味。

二、书籍外部装帧材料

1.纸

在我国书刊封面使用最多的是纸质封面，常用的纸质面料有书皮纸、白卡纸、花纹纸、铜版纸等。（图5-4）

书面纸也叫书皮纸，是印刷书籍封面用的纸张。书面纸造纸时加了颜料，有灰、蓝、米黄等颜色。

白卡纸不仅可以制作书籍封皮，也用于印刷名片，还可以作为精装书籍的书背用纸。

花纹纸是以较厚的纸为基材，经浸色或一面涂布涂料压花制成的纸张。花纹的颜色均匀、纸质坚挺、花色品种多，有很好的黏结和烫印性能。花纹纸可以做平装、精装封面材料，也可用作环衬、名片、贺卡等。

铜版纸是平装书常用的封面材料，也是精装书的主要材料。铜版纸有良好的黏

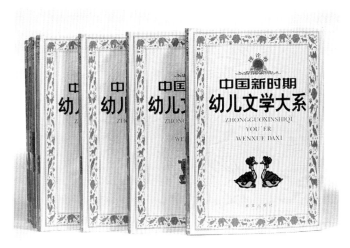

图5-4　书籍的封面材料——纸

图5-5　书籍的封面材料——织物

图5-6 书籍的封面材料——木

结性能。

2. 织物

织物面料主要有丝织品、麻织品、棉织品、化学纤维等。（图5-5）

丝织品作为封面材料，有选择范围广、色彩绚丽、质地优雅、民族特色突出易烫印、黏结等特点。现代有价值的书刊、画册、聘书、请柬等仍选用丝织品作为封面材料，以示其高雅贵重。丝织品材料有绸、缎、纺、锦、绫、绢、绉等，每一种又分许多花色。

麻织品是以麻类植物纤维为原料，制成绒后织成的一种材料。一般麻织品的经纬线相同，有粗、中、细纹几种。书刊封面选用的麻织品主要为乳白原色的粗、中纹产品。麻织品作封面材料，朴素、庄严、高雅大方，多用于精装画册。

棉织品的主要成分是棉花纤维。按经纱和纬纱交织方法的不同，棉织品又分为平纹布、斜纹布和绒。

化学纤维面料是近些年使用的一种装帧材料。它是以高分子化合物为原料制成纤维、织成的面料。用天然高分子化合物制成的称人造纤维，用合成的高分子化合物制成的称合成纤维，统称化学纤维。化学纤维织品比其他织品更耐磨、耐折叠、耐酸碱，并不易被虫蛀、鼠咬。

3. 皮革

皮革面料由于价格昂贵，只是用于装帧豪华的书籍。皮革的质地柔软，强度高，伸缩率小，耐磨、耐折、着色力好，制品鲜艳有光泽。

4. 其他

除以上的材料之外，还有很多其他材料，比如木、竹、金属片、泡沫、玻璃、塑料等。在书籍的装帧中，除用塑料涂布或覆膜的封面用纸外，聚氯乙烯印花或压花硬质塑料封面也得到了较为广泛的应用。聚氯乙烯塑料具有优良的耐水、耐油、耐化学药品的性能，但它不易和其他材料黏结在一起，因此，常用高频熔接法来制作手册、日记本、字典等的封面。（图5-6）

第二节　书籍的印刷工艺

精湛的印制工艺，是构成书籍设计美感的重要因素。现今，有两种印刷模式，分别是传统印刷模式和数字化模式。

一、传统印刷模式的印刷过程

印刷品的复制，一般需要经过原稿的分析与设计、印前图文信息处理、制版、印刷、印后加工五个基本的步骤，也就是说，一件印刷品的完成，首先需要选择或设计出适合于印刷的原稿，然后利用照相分色、电子分色、彩色桌面出版系统等手段对原稿上的图文信息进行处理，制作出供晒版或雕刻用的原版（如菲林片），再用原版制出供印刷用的印刷印版，最后把印版安装到印刷机上，利用印刷机械将油墨均匀地涂布在印的图文上，在印刷压力的作用下，使油墨转移到承印物上，经过印后加工以实现不同使用目的的印刷品。可以说印刷工程是印前技术、印刷技术、印后加工技术三大技术的总称。（图5－7）

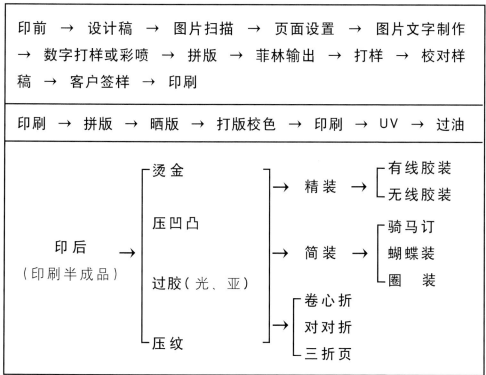

印前 → 设计稿 → 图片扫描 → 页面设置 → 图片文字制作 → 数字打样或彩喷 → 拼版 → 菲林输出 → 打样 → 校对样稿 → 客户签样 → 印刷

印刷 → 拼版 → 晒版 → 打版校色 → 印刷 → UV → 过油

印后（印刷半成品）→ 烫金　压凹凸　过胶（光、亚）　压纹

→ 精装 → 有线胶装　无线胶装

→ 简装 → 骑马订　蝴蝶装　圈装

→ 卷心折　对对折　三折页

图5－7　印制过程

图5-8 Adobe PHotoshop CS2 制图软件

图5-9 Adobe PHotoshop CS2 制图软件

1.印前技术

就目前的实际情况来看，把原稿的分析与设计、图文信息的处理、制版这三个步骤统称为印前技术。书籍的制版是制造供印刷书页用的版。版，也称印版，"是用于传递油墨或其他黏附色料至承应物上的印刷图文载体"。印版版面上吸附油墨的部分为印刷部分，即图文部分；而不吸附油墨的部分为空白部分，即非图文部分。随着计算机技术的发展，书籍的印刷也能脱离传统意义上的印版进行书籍的印制。因此，从这一角度说，现今的印版具有更为广泛的意义：印版是书籍印刷中刷印图文的底子，也是书籍图文形体及其组合形式的范型。(图5-8、图5-9)

2.印刷技术

把油墨转移到承印物上的过程称为印刷技术。

3.印后加工技术

把经过印后加工以实现不同使用目的印刷品的过程称为印后加工技术，书籍的印后加工包括裁切、覆膜、模切、装裱、装订等。

二、数字化模式的印刷过程

数字化模式的印刷过程，也须要经过原稿的分析与设计、图文信息的处理、印刷、印后加工等过程，只是减少了制版过程。因为在数字化印刷模式中，输入的是图文信息数字流，而输出的也是图文信息数字流。相对于传统印刷模式的DTP系统来说，只是输出的方式不一样，传统的印刷是将图文信息输出记录到软片上，而数字化印刷模式中，则将数字化的图文信息直接记录到承印材料上。

第三节　书籍的装订工艺

现代书籍装订形式趋于多元化，装订工艺以机械化、联动化为主要发展方向，其装订形式主要有平装、精装和线装等。

一、平装书的装订工艺

平装书是以纸质软封面为特征，是书籍常用的一种装订形式，其装订工艺流程为：撞页裁切→折页→配页→订联→包封面→切书。

1.撞页裁切

撞页也称"闯页"或"撞纸"，是利用纸张与纸张之间的空气渗透所产生的滑动或错动，将排放不整齐的大幅面印张碰撞整齐的过程。裁切是将撞齐的全开或对开页张，用切纸机裁切成所需幅面规格的过程，也称"开料"。

2.折页

折页是指将印刷好的大幅面印张，按页码的顺序折叠成书籍开本大小的书帖，折页的方法要考虑书籍的开本尺寸、页码、纸张、装订工艺及设备等因素。折页大致分为三种方式。

（1）垂直折页法：每折完一折时，必须将书页旋转90度角折下一折，书帖的折缝互相垂直。

垂直折页是目前应用最普遍的折页方式，它与折页后的配页、订联等工序都比较容易配合，可以大大增加书籍成型加工的工作效率。垂直折页的特点是折数与页数、版面数之间有一定规律：第一折形成两页、4个页码的书帖，依次进行第二折、第三折……即可形成4个页码、8个页码、16个页码的书帖，这样可以更好地满足配页、订联的要求。（图5-10至图5-12）

（2）平行折页法：平行折，也称滚折，即

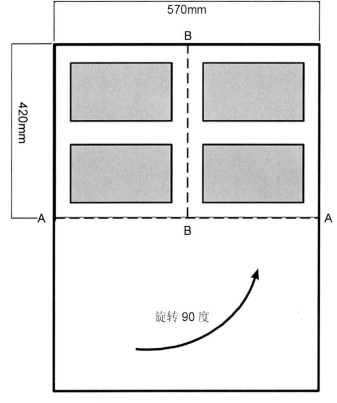

图5-10　垂直折页

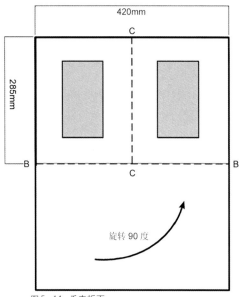

图5-11 垂直折页　　　　　　　　图5-12 垂直折页

前一折和后一折的折缝呈平行状的折页方法。一般较厚的纸张或长条形状的书页常采用平行折的方法。采用平行折页的三种基本方法：包心折、翻身折、双对折。(图5-13至图5-15)

(3) 混合折页法：在同一书帖中的折缝，既有平行折页，又有垂直折页的折叠方法称为混合折页。

混合折页与平行折页、垂直折页相比，可以应对某些特殊的折页需求。特别是针对一些非常规开本、特殊工艺的要求，混合折页更具有可灵活性。(图5-16)

3.配页

配页也叫配书帖，是将折叠好的书帖或单张书页，按页码顺序配齐成册的过

图5-13　包心折即按书籍幅面大小顺着页码连续向前折叠，折第二折时，把第一折的页码夹在书帖的中间。

图5-14　翻身折即按页码顺序折好第一折后，将书页翻身，再向相反方向顺着页码折第二折，依次反复折叠成一帖。

图5-15　双对折是按页码顺序对折后，第二折仍然向前对折。

程。是书芯订本的第二道工序。配页的
方法有两种：套配法和叠配法。根据书
芯不同页码数量、不同订联方式，须要
采用有相应的配页方法。

套配法：将一个书帖按页码顺序
套在另一个书帖的里面（或外面），成
为一本书刊的书芯。套配法一般用于
页码不多的期刊杂志或画册，用骑马
订方法装订成册。(图5-17)

叠配法：是将各个书帖，按页码顺
序一帖一帖地叠加在一起。适合配置
较厚的书芯。(图5-18)

为了防止配帖出差错，印刷时，每

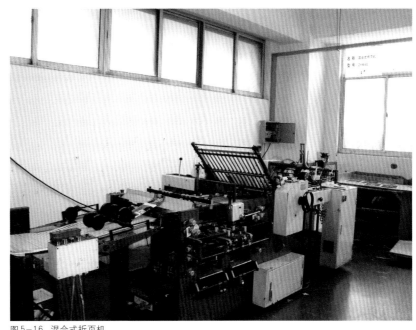

图5-16 混合式折页机

一印张的帖脊处，印上一个被称为折标的小方块。配帖以后的书芯，在书脊处形成
阶梯状的标记，检查时，如图5-19所示。只要发现梯档不成顺序，即可发现并纠

图5-17 套配法

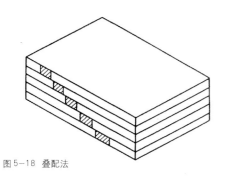

图5-18 叠配法

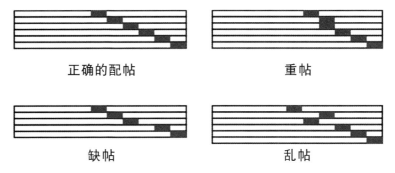

正确的配帖　　　　　　　重帖

缺帖　　　　　　　乱帖

图5-19 书脊的梯档

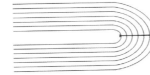

图5-20 骑马订

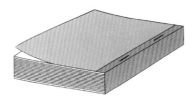
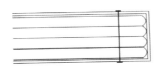

图5-21 平订

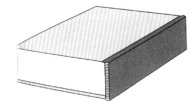

图5-22 锁线订

图5-23 卡尔布斯胶订联动线

正配帖的错误。

4.订联

书芯订联是将配页之后的书帖或散页订联成一个整体的加工过程，是书籍成型过程中关键的一道工序。完美的书籍形态，必须有恰当的订联方法和订联质量为基础，常用的方法有骑马订、平钉、锁线订、胶粘订等四种。

骑马订：加工时封面与书芯各帖配套在一起成为一册，经订联、裁切后即可成书，装订后的骑马订书册钉锯外露在书刊最后一折缝上。由于订书时书芯是骑在订书机上装订的，故称骑马订装。（图5-20）

平订：将配好的书帖相叠后在订口一侧离边沿5毫米处用线或铁丝订牢。钉口在内白边上，不像骑马订订在书籍的折缝上。（图5-21）

锁线订：将已经配好的书芯，按顺序用线一帖一帖沿折缝串联起来，并互相锁紧，这种装订方法称为锁线订。锁线订可以订任何厚度的书，其特点是牢固、翻阅方便，但订书的速度较慢。（图5-22）

胶粘订：用胶质物代替铁丝或棉线作连接物进行装订，也叫无线订，适用于较厚的书本。产品庄重华贵，成本低，效率高，出书快，读者翻书也容易。胶粘订是目前广泛使用的装订工艺。（图5-23）

5.包封面

平装书包封面是将书芯包上纸质软封面，经烫背（或压实）、裁切后，使毛本变成光本。它是现代书籍最普遍的一种书籍形态。平装书

的包封面有四种方式。(图5-24)

(1) 普通式包封面:是平装书刊常用的一种形式。其包裹方法有两种:一种是在书芯脊背上涂刷胶液,把封面粘贴在书芯的脊背上;另一种是除在书芯脊背上刷胶外,还沿着书芯订口部分上涂刷3mm～8mm宽的胶液,使封面不仅粘在脊背上,而且粘在书芯的第一面和最后一面上,使书刊更加坚固。(图5-25)

图5-24　圆盘包本机

(2) 压槽式包封面:一般采用较厚的纸做封面。为了使封面容易翻开,在上封面之前,先将封面靠脊背处压出凹沟,然后再按普通式包封面的方法包裹。

压槽裱背式包封面:是将封面分成两片,并压出槽,分别和书芯订连在一起,然后用质量较好的纸或布条裱贴书脊背部,连接封面,以增强书籍背部的牢固度。

(3) 勒口式包封面:和普通式包封面的区别是包在书芯上的封面和封底的外切口边,要留出30mm～40mm的空白纸边,待封面包好后,将前口长出的部分沿前口边勒齐、转折刮平,再经天头、地脚的裁切,就成为勒口式包封面的平装书刊。

6.切书

切书是平装加工中的最后一道工序,要使三面切书机成品尺寸一致,不仅三面切书机要按要求调节尺寸,而且在装订工艺安排中,要形成前道工序为后道工序服务的宗旨。

图5-25　普通式包封面

图5-26　全自动三面切书机

只有在前几道工序为三面切书创造了有利条件的情况下，三面切书才能保证质量。三面切书机按规定调节机械，排除三面切书机操作中常见的裁切尺寸不符要求、书册不正、左右歪斜、切口不光洁等问题。(图5-26)

二、精装书的装订工艺

精装书的封面、封底，一般用硬纸板及棉麻织品、塑料、皮革等材料来制作。精装书籍坚固耐用，质量要求高，印制价格高，是书籍装帧的重点。精装书的装订工艺主要有制书芯、制书壳和上书壳三个过程。(图5-27至图5-30)

1. 制书芯

精装书芯的加工过程，在折页、配帖与订书等方面与平装书芯的装订方法相同。除此之外，还必须进行精装书芯的特别加工，其工艺过程主要有：压平、扒圆、起脊、贴纱布、贴花头等。

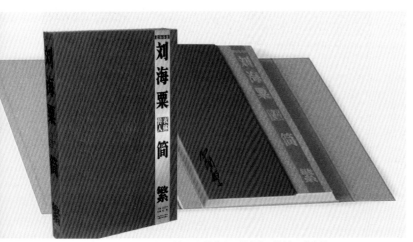

图5-27　精装书《沧海扬波 刘海粟衣钵传人·简繁》　设计：武忠平

压平：是在专用的压书机上进行的。书芯经过压实以后，它的厚度比未压时的薄，并且平整、坚实，便于下道工序加工。

扒圆：用扒圆机将书芯的背脊扒成圆弧形，使整本书的书帖互相错开，在切口处形成内弧面，以便于翻阅。扒圆还可以使书芯更加坚固，并便于和书壳连接在一起，提高了装订质量。

起脊：是为了防止扒圆后的书芯回圆变形，对书芯进行揉倒和定型。

贴纱布：在书芯的背脊上，粘贴纱布或硬纸条，将书脊上缝线遮掩起来，使书脊更加牢固。

贴花头：也称贴脊头，将织绵布或其他织物贴在书芯背脊的两头，使整本书连接得更加牢固，并起到装饰书芯的作用。较高级的精装书配有书签绸带，贴花头前，先将书签带子贴在背脊的纱布上。

2. 制书壳

精装书的书壳有整料书壳和配料书壳两种。

整料书壳：由一张完整的封面材料如麻、布、纸或塑料、皮革等面料制成。它包括前封、后封和背脊衬三部分，整料书壳制作工序为：首先在所选用的面料制背涂布胶水，覆上前封、后封纸板及背脊衬，然后包折好面料的四个边，压平、干燥。

配料书壳：由前封、后封、背脊衬三块面料拼合而成。前封、后封大多采用纸板或软而厚的纸张，背脊衬多的布条上涂布胶水，然后将前封、后封的纸板粘贴在布条上，再粘上背脊衬并包折上背脊的布条边。

3. 上书壳

把书壳和书芯连在一起的工艺过程，叫做上书

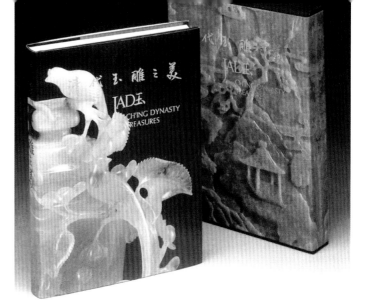

图5-28 精装书

图5-29 精装书

图5-30 精装书

壳，也叫套壳。上书壳的方法是：先在书芯的一面衬页上，涂上胶水，按一定位置放在书壳上，使书芯与书壳一面先粘牢固，再按此方法把书芯的另一面衬页也平整地粘在书壳上，整个书芯与书壳就牢固地黏结在一起了。最后用压线起脊机，在书的前后边缘各压出一道凹槽，加压、烘干，使书籍更加平整、定型。如果有护封，则包上护封即可出厂。

三、线装书的装订工艺

线装是书籍装订的一种技术。它是我国传统书籍艺术演进的最后形式。（图5-31至图5-34）

线装书的工艺流程为：理纸开料→折页→配页→齐栏→打眼串纸钉→粘封面→切书→包角→复口→打眼串线订书→粘签条→印书根。

1. 理纸开料

理纸开料即将印刷页一张一张地揭开、挑选、分类，再逐张按栏脚和图框将其撞理整齐，这种操作叫"捐书"。页张理齐后，用单面切纸机把书页裁切成所需的大小。

2. 折页

线装书的书页，一面印有图文，一面是空白，书页对折后图文在外，占两个页码。有的书页在折缝印有"鱼尾"标记，要想版框对准，折页时将鱼尾标记折叠居中即可。

3. 配页

线装书的配页操作与平装书的配页基本相同，线装书页薄，纸质软，除用一般平订的拣配方法外，还常用撒配。撒配时，按页码顺序将同一页码的书帖排列成梯形后，将其叠放在一起，然后从一头抽出书帖，就是一本配好的书册。配好后的书册版面排列整齐，无错帖、无卷帖，撞理整齐。

4. 齐栏

将理齐后的书页散开成扇形状，并逐张将书页

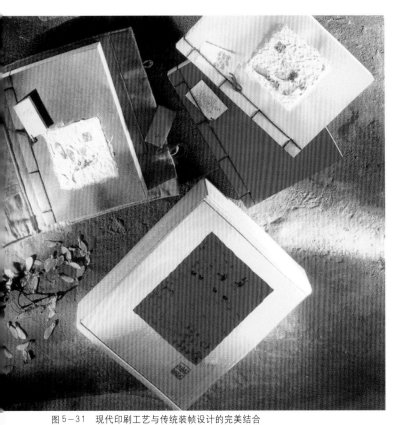

图5-31 现代印刷工艺与传统装帧设计的完美结合

前口折缝上的鱼尾栏整齐地操作称为齐栏。齐栏前应先将书帖前四折边刮平服整齐，防止齐栏时书页拱翘。齐栏后的书册，栏线垂直、不乱栏、顺序正确。

5.打眼串纸针

线装书要打两次眼。第一次在书芯打两个纸钉眼，用来串纸钉定位；第二次是打线眼，将书芯与封面配好，并粘牢，再经三面裁切成光本书后，打四个或六个眼。

串纸钉是线装书装订的特有工序。纸钉用长方形的连史纸切去一角制成。纸钉穿进纸眼后，纸钉弹开，塞满针眼，达到使散页定位的目的。

6.粘封面

线装书的封面、封底是由两张或三张连史纸裱制而成。

7.切书

将粘好封面、封底、配好页的整套书册沿口子闯齐、放到三面切书机的切书台上，对准上下规矩线切书。切好的书册应刀口光滑、平整美观，压书的力量应适当，以免裁切后本册表面出现压痕。

8.包角

为保护书角，使其不散、不折，坚固耐用，在穿线前将书背上下两角用绢包住称为包角。包角的位置在书册最上和最下第一针眼处，并与线痕、切口呈垂直状。包角用料为细软织品，用适当粘剂，折角整齐，包角平整牢固、自然干燥。

图5-32　线装书

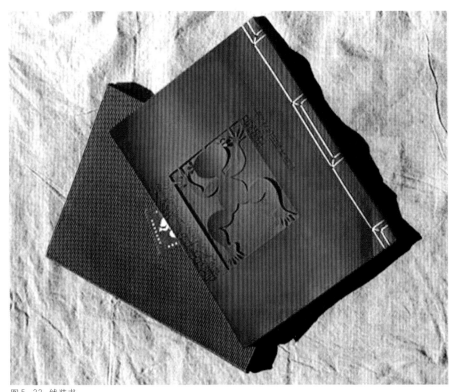

图5-33 线装书

9. 复口

将封面三边（或前口一边）的勒口与衬页黏结，将勒口盖住，以增加封面的坚挺和牢固性，保持外观的整齐。

10. 串线订书

线针眼一般为四个，上下位置根据订缝形式定，与书脊距离为13mm～18mm。用线为60支纱或42支纱6股蜡光白线或相同规格的丝、麻线穿过眼孔，将书页订牢。

11. 贴签条

在封面上贴书名签，签条的位置对书籍的造型也有一定的影响，一般是粘在封面的左上角，离天头和前口各约8mm～12mm。

12. 印书根

线装书通常是平放在书架上，为了便于查找，还要在地脚的右边印上书名和卷次。

作　　业：书籍的制作。

作业要求：根据前期训练内容，把书籍的设计稿装订成书。

作业提示：1. 校对设计稿，做输出准备。

2. 选择适当的书籍内部和外部装帧材料。

3. 了解书籍印刷过程，能够利用简单的印刷设备进行设计稿输出。

4. 书籍的印后加工。

5. 选择适合的装订形式，把书籍装订成册。

参考文献

《书籍设计》　　　　　余秉楠　编著　　　　湖北美术出版社　　　　　2001.11

《书籍设计》　　　　　陈　晗　编著　　　　西南师范大学出版社　　　2006.9

《书刊设计实战》　　　王章旺　编著　　　　化学工业出版社　　　　　2008.12

《装帧设计艺术指导》　李乡状　主编　　　　吉林文史出版社　　　　　2006.1

《印后原理及工艺》　　魏瑞玲等　主编　　　印刷工业出版社　　　　　2004.6

《中华印刷通史》　　　李兴才等　主编　　　印刷工业出版社　　　　　1999.9

《书籍成型技术与工艺》许　兵　编著　　　　浙江摄影出版社　　　　　2007.5

《书籍装帧创意设计》　邓中和　著　　　　　中国青年出版社　　　　　2004.1

后 记

坚持职业教育"以服务为宗旨、以就业为导向"的办学方针，需要我们根据市场和社会需要，不断更新教学内容，改进教学方法，推进精品专业、精品课程和教材建设。

高等学校高职高专艺术设计类专业规划教材作为我省唯一一套针对高职高专艺术设计类专业的规划教材，从市场调研到组织编写，再到编辑出版，历时两年。在此期间，既有教育行政管理部门的关心与支持，也有全省30余所高职高专院校的积极响应；既有主编人员的整体规划、严格要求，也有编写人员的数易其稿、精益求精；既有出版社社委会领导的果断决策，也有出版社各个部门的密切配合……高职高专的教材建设作为实现我省职业教育大省建设规划的一项基础性工作，其中凝集了众多人士的智慧和汗水。

《书籍装帧》是高等学校高职高专艺术设计类专业规划教材中的一册，由安徽文达信息技术职业学院周倩老师担任主编，安徽艺术职业学院刘娟绫老师、安徽新闻出版职业技术学院张鹏老师担任副主编。其中概述、第一章、第四章和第五章由周倩编写；第二章由刘娟绫编写；第三章由张鹏编写。

高等学校高职高专艺术设计类专业规划教材的编写是一次尝试，由于水平和能力的限制，书中不足之处在所难免。真诚希望老师们在使用本书的过程中，能将所遇到的问题及时反馈给我们，以使我们的教材不断完善。

向所有为本套教材的编写与出版付出辛勤劳动的人表示深深的敬意！

编 者

2010 年 8 月